色粉画小白必读指南

[英] 丽贝卡·德·门德卡 著

龙彦 译

科学普及出版社
·北京·

First published in Great Britain 2020
Illustrations and text copyright © Rebecca de Mendonca 2019
Photographs and design copyright © Search Press Ltd. 2020
The simplified Chinese translation rights arranged through Rightol Media
（本书中文简体版权经由锐拓传媒旗下小锐取得
Email:copyright@rightol.com）

本书中文版由 Search Press Ltd. 授权科学普及出版社出版，
未经出版社许可不得以任何方式抄袭、复制或节录任何部分。

图书在版编目（CIP）数据

色粉画小白必读指南 /（英）丽贝卡·德·门德卡著；
龙彦译. -- 北京：科学普及出版社，2022.8
书名原文：Pastels for the Absolute Beginner
ISBN 978-7-110-10345-6

Ⅰ.①色… Ⅱ.①丽… ②龙… Ⅲ.①色粉笔画—绘
画技法 Ⅳ.①J216

中国版本图书馆CIP数据核字（2021）第197380号

版权所有　侵权必究
著作权合同登记号：01-2022-1209

策划编辑　朱　颖
责任编辑　梁军霞
封面设计　朱　颖
责任校对　张晓莉
责任印制　李晓霖

科学普及出版社出版
北京市海淀区中关村南大街16号　邮政编码：100081
电话：010-62173865　传真：010-62173081
http://www.cspbooks.com.cn
中国科学技术出版社有限公司发行部发行
北京顶佳世纪印刷有限公司印刷
开本：889毫米×1194毫米　1/16　印张：9　字数：200千字
2022年8月第1版　2022年8月第1次印刷
ISBN 978-7-110-10345-6/J·522
印数：1—3000册　定价：96.00元

（凡购买本社图书，如有缺页、倒页、
脱页者，本社发行部负责调换）

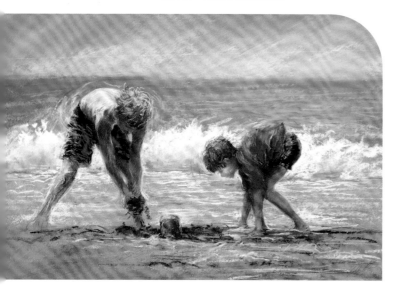

致　谢

真心感谢我的家人：感谢安德烈的支持和耐心，感谢你多年来让我能做真实的自己；感谢我可爱的孩子们——曼努埃拉、托比和路易斯；感谢多特和伦恩，有你们，才有这一切，十分想念你们；感谢耶兹的才智，感谢你将我领入色粉画艺术之门。

特别感谢内尔，谢谢你这么多年的支持与合作，没有你，就没有这本书。感谢科林·约翰逊给予的建议，感谢汉娜·墨菲提供的马术知识，也感谢罗恩·蒂纳的人体素描书。还要感谢内尔·沃特莫尔、特蕾莎·格兰特、托比·德门东萨、莎拉·布莱德利和唐·韦斯科特，我在这本书中使用了不少各位的作品照片。最后，感谢编辑埃德，感谢你和搜索出版社（Search Press）编辑团队的付出。

左图
潮涌澎湃

这幅画描绘了潮水来袭的景象，孩子们狂奔过去，保护沙堡。画面中，两个男孩都弯下了腰，尽管他们的身体在移动中，但头与脚的位置仍然保持平衡。

第1页图
欢快洒脱

这只阿拉伯马只有1岁，它朝气蓬勃、充满活力。我在创作这幅画时，遵循了"少即是多"的理念，使用了与小马肤色非常相近的背景色，让两者合二为一。画面重心主要集中在小马可爱的面部和张开的鼻孔上，它的身体则是用一些光和阴影稍作表现。我从观众的思维角度来"填补空白"，看到这幅画时，无须其他细节，大家就能感受到这匹小马跑得有多快。

第2—3页图
达特姆尔小马

我喜欢达特姆尔高原上辽阔的景象，喜欢用大地上的生命来表现这种广袤的感觉。在这幅画中，生活在草原上的野马就是大地上的生命。这种风景画很适合练习绘画技法。

右图
坐在台阶上

这幅画描绘的是冬日暖阳下的特拉法加广场，我用暖暖的赭色来表现亮面，用淡紫色和蓝色来表现阴影面。前景的色调对比更鲜明，表现出一种深邃的感觉。

目　录

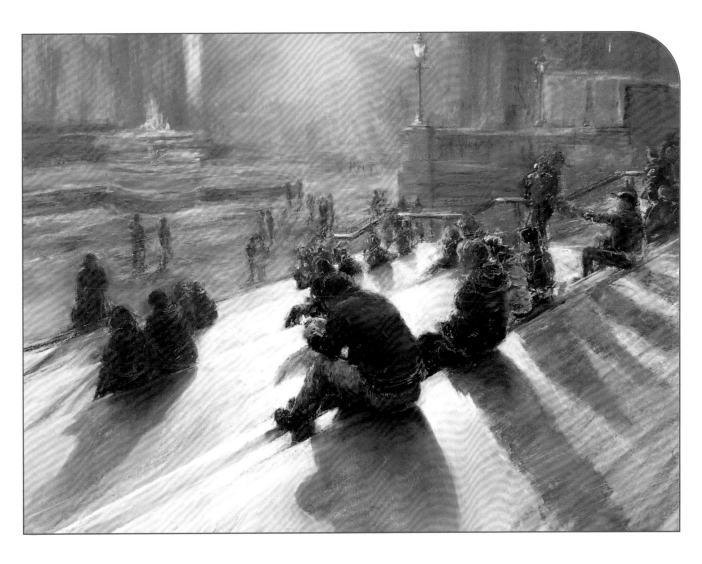

引　言

经常有人问我，色粉笔是用来画图的，还是上色的？我想，这本书就可以告诉你：两者皆可。

色粉笔究竟是用来画图，还是用来上色，要看你如何使用。色粉笔可以创作出细致入微的素描，也可以画出生动活泼、表现力丰富的作品。拿起色粉笔，你就可以立刻直接作画，不用耗费时间去等颜料干燥。你可以将几种技法结合在一起，一层一层地创作，不满意的地方直接擦掉。色粉笔的表现力非常丰富，包容力强，也很有趣。

这本书很适合色粉画初学者，无论你是绘画小白，还是有其他绘画经验的人，都可以通过这本书学习。有些人接触了一点色粉画，但希望更加了解它，更深入地掌握它，那么这本书最适合不过。

作为人的个体，我们各不相同；作为成长中的画家，即便是使用了相同的工具，我们创作的方式也各不相同。当你尝试新事物时，有时会感到沮丧，而我觉得，这本书的教程比其他的教程更简单、更容易掌握。跟随本书的进度，你就会慢慢地找到合适的创作方式，只要勤加练习，就能形成自己的风格。勇敢前进，大胆创作吧。

希望缤纷的色粉画世界，能带给你美好的体验；希望你能像我这样，每天都能从中收获无尽的乐趣。

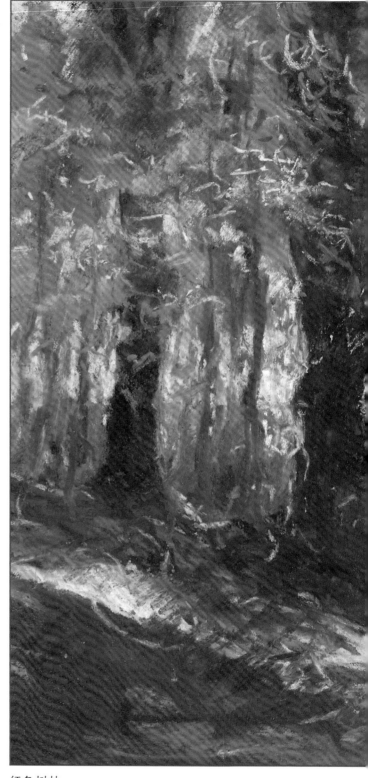

红色树林

这幅作品的红色背景是用软性色粉笔绘制的。红色与树叶的绿色相辅相成，用来表现阳光夺目的感觉，鲜明的对比营造出一种强大的冲击力。

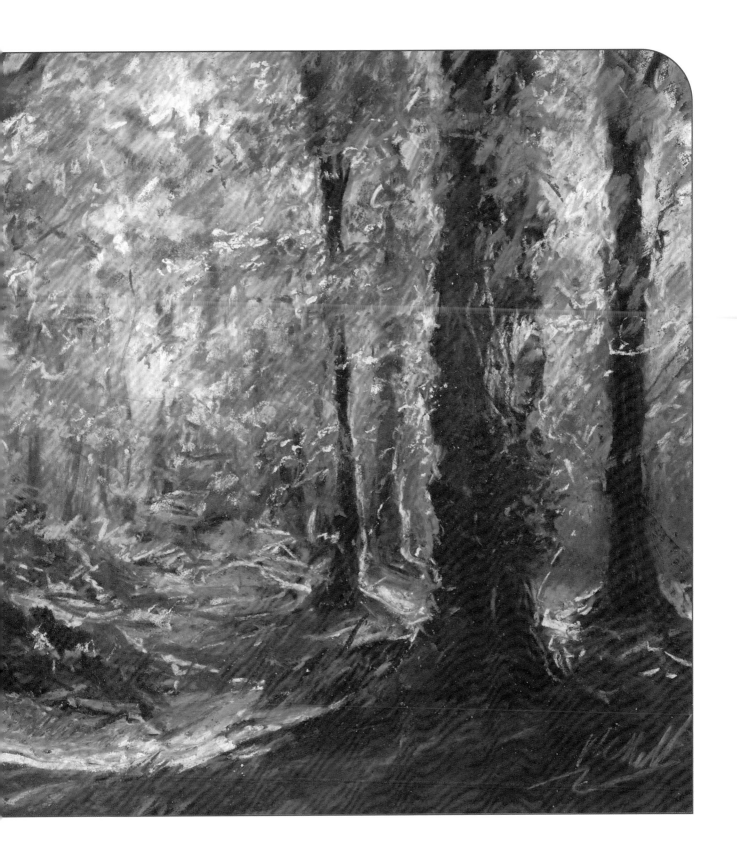

工具

开始吧！无论做什么事情，都请记住，真正重要的是尝试。不要想着做出改变就会让你"创作一幅杰作"或者"破坏成果"。大不了就把这幅画扔进垃圾桶。我的垃圾桶里就装满了我的画！其实，我们都在学习，只有不断地练习和大胆地尝试新事物，我们才能进步。

什么是色粉笔？

艺术家级的色粉笔是一种用颜料粉末制成的干粉笔，有许多种颜色，可以直接拿在手上，为了与油画棒区分，而被称为色粉笔。色粉笔与油画棒完全不同。它主要由两种成分混合而成：颜料和黏合剂。不同品牌的颜料品质、耐光性和强度各不相同，而黏合剂可以将颜料凝合起来，方便握拿和操作。市面上的色粉笔一般有长支或短支。

虽然色粉笔的名字里带"粉"，但它有软有硬——主要取决于颜料的质量，以及颜料与黏合剂的比例。画家们喜欢使用不同软硬度的色粉笔来进行创作，从比较软的软性色粉笔，到比较硬的康缇色粉笔和彩色铅笔。

软性色粉笔 专业级和艺术家级的色粉笔都是软性色粉笔，由优质颜料与少量黏合剂混合制成。这种笔的质地非常柔软，像乳脂一样。本书的许多作品就是用尤尼逊（Unison）色粉笔创作的，当然，这些作品也可以用其他品牌的笔来完成。高质量的软粉笔品牌还有很多，比如，申内利尔（Sennelier）、史明克（Schmincke）、特里·路德维格（Terry Ludwig）和杰克逊氏（Jackson's）等。

还有些软性色粉笔中混合的黏合剂要多一些，质感稍微硬一些。我更愿意将它们称为"中软"色粉笔，因为它们不是真正的软性色粉笔。这类色粉笔我用过的有伦勃朗（Rembrandt），温莎·牛顿（Winsor & Newton）和SAA的。这些笔的色号非常丰富，许多画家喜欢用它们来刻画细节。

硬性色粉笔 这种笔的黏合剂比例要高于颜料，比软性色粉笔更坚硬、更光滑，可以用来勾线和描边。硬性色粉笔掉粉更少。我最喜欢的硬性色粉笔是康缇（Conté Carrés）色粉笔。这种笔笔杆较细，方正形，所使用的黏合剂与软性色粉笔的不一样，需要烘烤才能制成。康缇色粉笔比尤尼逊色粉笔质地更硬，但也是艺术家级的。康缇硬性色粉笔、康缇软性色粉笔和康缇彩色铅笔是不相同的。

彩色铅笔 彩色铅笔和石墨铅笔一样，都是用木头包裹着的，可以用来创作柔和细腻的素描作品，它能表现非常精细的纹理。为了让色彩更加强烈，彩色铅笔中使用的黏合剂比例更高。我喜欢用辉柏嘉PITT艺术家级彩色铅笔，这款笔色彩明艳，可以层层叠加。康缇彩色铅笔也不错，这款笔质地虽然硬，但不会刮纸。

品质

色粉笔有学院级和艺术家级的。一般来说，价格与品质是成正比的。学院级比艺术家级要便宜，但所混合的黏合剂比例就更高，所使用的颜料质量也更低，所以耐光性不佳。同时，你还会发现，比较便宜的色粉笔没有非常亮和非常暗的色度，这会导致你的作品缺乏深度。所以，如果可以的话，我建议一开始就使用艺术家级的色粉笔。

耐光性

质量好的艺术家级色粉笔非常耐光，不会因为普通的光照而褪色。不过，所有的原作都不能放在阳光直射的环境下。如果挂在阳光直射不到的地方，艺术家级色粉笔的颜色能保持许多年。比较便宜的色粉笔一般不太耐光，作品可能会随着时光流逝而慢慢褪色。

准备开始？

翻开第14页，仔细看看我推荐的色粉笔颜色吧。

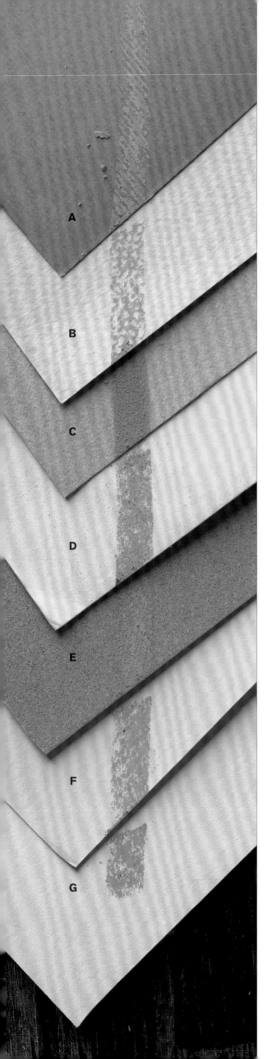

■ 画纸

色粉纸

　　色粉纸是最容易上手的画纸。它是为色粉画量身定做的，纹理厚实，可以涂画好几层色粉。如果你想让自己的作品长久保存，就用艺术家级无酸纸吧。我平常练习和创作这本书时，喜欢用**温莎通用色粉纸**（A）和**康颂中粗纹色粉纸**（B）。后者有 60 种颜色可选，从白色、奶白色、淡雅的中性色，到鲜艳的亮色，以及暗色和黑色，应有尽有。与许多色粉纸一样，康颂色粉纸的两面都有纹理，但其中一面比较明显。光滑的纸张不太适合色粉画，因为无法涂画多层色粉，十分光滑的纸会导致无法上色。

　　如果你买的是封胶纸，一般是纹理较多的一面在上。因为这种纹理都有些格子状，所以最好把整本纸翻过来，把纸的反面当作正面。这样做可能有点奇怪，但格子状的纹理一般不太好表现自然主体，尤其是人物和动物。如果你买的是散装纸，就可以自己选择创作多大的画幅。如果想要比较小的画幅，就把纸张对折，撕成两半。不过，色粉画还是画幅大一些比较好，因为色粉笔比较松散，如果画幅太小，就不太容易表现细节。我一般只在旅行的时候才会用封胶纸。

其他有纹理的画纸

　　如果你有一些在普通纸上作画的经验，那就还有许多纹理画纸可以选择，不同材质的画纸可以用不同方法来作画。许多经验丰富的色粉画家会用颜料、底纸、粗砂、浮石和其他东西来制作自己的画纸。

　　丝绒画纸（C）这种天鹅绒般的画纸非常适合表现柔和精细的动物作品，但它的作画痕迹很难擦除。

　　专业色粉纸（D）这种纸表面看起来很光滑，但其实它能承受许多层颜料，很适合表现细节。用它作画的人要非常有自信，因为它表面的色粉很难抹开和擦除。

　　砂面纸（E）申内利尔的色粉画专用砂面纸纹理很厚，所以，一粒粒颜料都被卡在微小的纹理缝隙里，相互映衬，产生强烈的色彩。你用手指摩擦一下，就会发现这种纸特别粗糙，作画痕迹也很难擦除。

　　底料画纸（F）艺术光（Art Spectrum）生产的混色画纸与普通丙烯画纸相似，但还添加了粗砂或浮石。你可以买各种颜色底料自己来涂，也可以买已经涂好底料的卡纸。这种纹理表面的画纸比较多变，适合比较有经验的色粉画创作者。

　　康颂色粉画专用纸（G）这种画纸的表面好看又通用，比普通纸张的纹理要多，但又没有砂纸那么粗糙，一般是一张一张的。

小贴士

　　上述这些表面有纹理的画纸都可以先买单张试用看看。每个人的绘画习惯都有差异，有些画纸可能比较适合你，有些可能就不太好上手。

其他工具

画板（A）用一块坚硬的面板来支撑作画。你可以从商家那里直接购买各种型号的画板，也可以自己去手工店里把中密度纤维板或硬纸板切成合适的大小。画板尺寸最好是 A2 或更大些。我有各种尺寸的画板，并且都比较轻巧，适合在户外使用。

纸胶带或夹子（B）用来将画纸固定在画板上。

刮片或金属片（C）用来去除画纸表面多余的色粉，你可以用薄塑料或卡片做成刮片。不过，自己做的刮片可能会刮坏作品，所以务必用美工刀或金属尺把刮片的直边磨平。金属片也可以用来去除色粉，但要小心存放，带工具出门时尤其要注意。

手术刀或美工刀（D）可以用来削笔，也可以切橡皮。但刀口要锋利才好用，所以要定期替换刀片。

厨房用纸或面巾纸（E）用来清除色粉。

湿巾或湿布（F）用来擦手，双手干净了，色粉画才能干净。不要用湿布去擦色粉笔，会把表面密封住，导致不能正常使用。

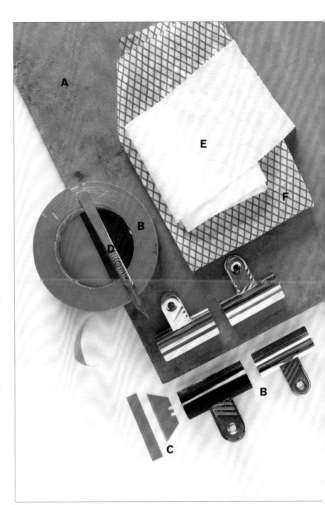

选配工具

固色剂（A）固色剂会影响色彩和色调的平衡，所以，许多色粉画家不用固色剂。如果你要用，记得先测试一下。

硬纸、底料和刷子（B）可以用快干型丙烯底料自己做一张有纹理的画纸。首先，用大号刷子把底料涂在硬纸之类的光滑纸面上，然后，把它晾干。晾干后就可以用色粉笔在上面作画了。你可以用一种颜色的底料，也可以混合多种颜色。

水彩笔（C）可以用水彩笔来处理色粉画中比较柔和的部分，有些画家还喜欢用水彩笔来擦除要重画的地方。

硅胶笔（D）用来进行小范围涂抹和细节的刻画。但要注意，太专注于细节，反而没有放松状态下那么享受和高效了。

纸擦笔（E）纸擦笔是把纸紧紧卷起制成的，可以用来进行小范围涂抹，当然，许多人更喜欢直接用手涂抹。

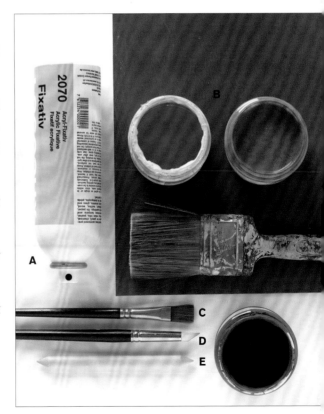

布置你的创作空间

创作色粉画，并不需要一个设备齐全的工作室。色粉笔虽然会产生粉尘，但没有气味，你把色粉笔堆成一堆，然后离开，它们也不会干掉。所以，只要在房间的角落里放一张桌子，在下面垫一块旧毯子接掉落的粉尘，就可以了。当然，垫两层最好，定期用吸尘器吸一下粉尘。如果上面那层不是很大的话，可以不时清洗一下。

在画架上竖直作画

强烈建议你准备一个画架，如果空间实在有限，就准备一个桌面画架。在画架上竖直作画有两个好处：一是色粉笔上的灰尘可以直接掉下来，不会弄脏你的画；二是作画过程中，可以时不时退后一点看看作品。这是很有必要的，因为色粉是一种松散的介质，近距离看色粉作品可能会觉得它很脏很乱，但站远一点看，效果就完全不同。所以，作画时，最好能经常站远看一看，这样才能保证画面的整体效果。

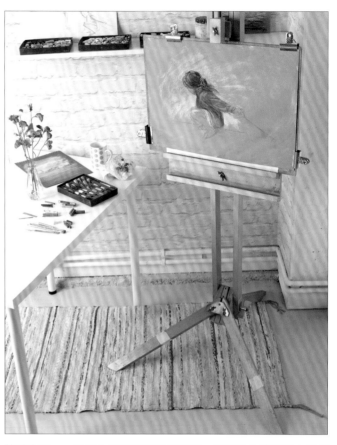

简单布置——注意在画架下面垫好地毯，所有的东西都摆在触手可及的地方。

我给自己布置了一个拥有充足自然光的创作空间。

这是我画室里的色粉画桌。我把每一幅正在进行的作品所要用到的色粉笔都分别放在一个盒子里，这样一来，我想要的颜色就可以随手拿到。

展示、保护和存放

色粉画作品要注意保护，因为色粉是一种比较松散的媒介，遇到好奇的宠物，或者用手触碰，都容易受损。可以用喷雾固色剂来保护画面，但它们有时也会改变作品的表现效果，所以我比较喜欢用一张干净的纸或者玻璃纸把作品盖住，这样做的好处就是还能欣赏作品。

画框

色粉画的表面非常脆弱，必须用玻璃画框来展示。最好是画框配一张双衬卡纸，这样可以防止色粉画触碰到玻璃。在卡纸和作品之间，有一层隐藏的"后衬"，形成了一个小空隙，粉尘会掉进空隙里，从外面就看不见。

我在装裱色粉画之前，会先用干净的纸把画盖住，然后用擀面杖把它们卷起来，这样就可以把松散的颜料擀进画里。我还会轻轻拍打画的背面，把表面的浮色拍下来。这样做，是为了尽量不让粉尘落在卡纸上。

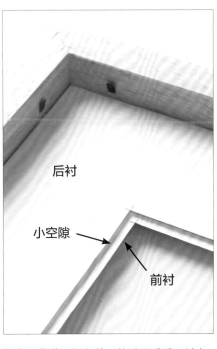

把作品装进画框之前，从后面看看双衬卡纸，就会发现中间有个小空隙，可以接住散落的色粉。

作品装好之后，从前面就只会看到前衬和精致立体的空隙。

存放作品

我一般把作品放在塑料或者纸质的文件夹里，或者竖着放在储物箱里。每件作品上都盖了一张纸或者玻璃纸以用来保护。

也可以把作品放在抽屉里，我以前就在床底下放了一些收纳作品的抽屉。

我存放作品的地方还放了作画时的参考照片和素描稿，装裱好的作品一般是竖着存放的。

准备开始

本书是为了让初学色粉画的过程变得简单，所以全书会使用比较通俗的术语——"深棕色"会比"土棕14"使用得多一点。后面每一个步骤演示，都附带了我使用的色粉颜色清单。

色粉画的创作乐趣之一就是自己选择，所以，不用觉得必须使用清单中的某种颜色。我更鼓励你相信自己的眼睛，如果没有找到你想要的某种颜色，不妨选择相近的颜色，或者自己用两种颜色调制一下。

色粉画不需要像湿颜料画那样在调色盘里调色，直接在纸板上调色即可。可以用揉擦、排线等技法，也可以参考一下28—55页的其他技法，只要找到选色和配色的感觉就可以了。

本书所展示的技法和绘画步骤适用于所有品牌的软性色粉笔，所以，尽管去尝试，找出一套适合自己的色粉笔。我比较喜欢尤尼逊软性色粉笔，我觉得它的颜料与黏合剂的比例最完美，颜色丰富，非常柔和，而且扔到地上也不会坏，非常坚固。同时，还很耐光，是用天然颜料手工制作的。如果你要选择其他品牌的笔，不妨也比较一下这些品质。

基本工具

下列清单包含了初学者学习书中技法、临摹书中作品所需要的所有工具，包括一些软性色粉笔、几支硬性色粉笔、木炭条和彩色铅笔。等你有了经验积累，熟悉了不同类型的笔之后，就可以自己买些单品，凑成整套作画工具了。

尤尼逊软性色粉笔 软性色粉笔中要有浅色、中间色和深色这样的主色调，同时还要有些明亮、饱和度高的颜色，以及一系列精致、中性的色调。我根据自己和内尔·沃特莫尔在新色粉画学院多年尝试的经验，推荐使用下面这些颜色：灰28、灰27、蓝绿6、蓝绿3、新增3、蓝紫9、蓝绿7、黑18、黑8、绿15、绿10、土黄绿9、绿12、黄5、新增9、新增13、蓝紫6、蓝紫2、新增31、灰34、新增42、灰20、土棕14、橙6、土棕6、新增39、土棕29、红10、红7、新增15。

康缇硬性色粉笔 12色套装是最理想的。图中草稿的选色包括黑色和酒红色：2437、2450、2451、2452、2453、2454、2459、2456/B、2460/HB、2460/B、2460/2B。

彩色铅笔 彩色铅笔只需要几支，但是色调范围非常重要。图中是辉柏嘉软白1121-101、威尼斯红1122-190和深赭色1121-280，包含了浅色、中间色和深色。

木炭条 自然烧制的木炭条是最简单的作画工具之一。我会把木炭条切成2.5～5厘米长，其中有细的、有中号的、也有大号的，随便哪一种都很好用。

橡皮 色粉是一种包容性很强的媒介，色粉作品可以被擦除。铅笔橡皮的擦除效果就很好，它们不像可塑橡皮那样把粉尘吸走。铅笔橡皮还可以当作绘图工具。

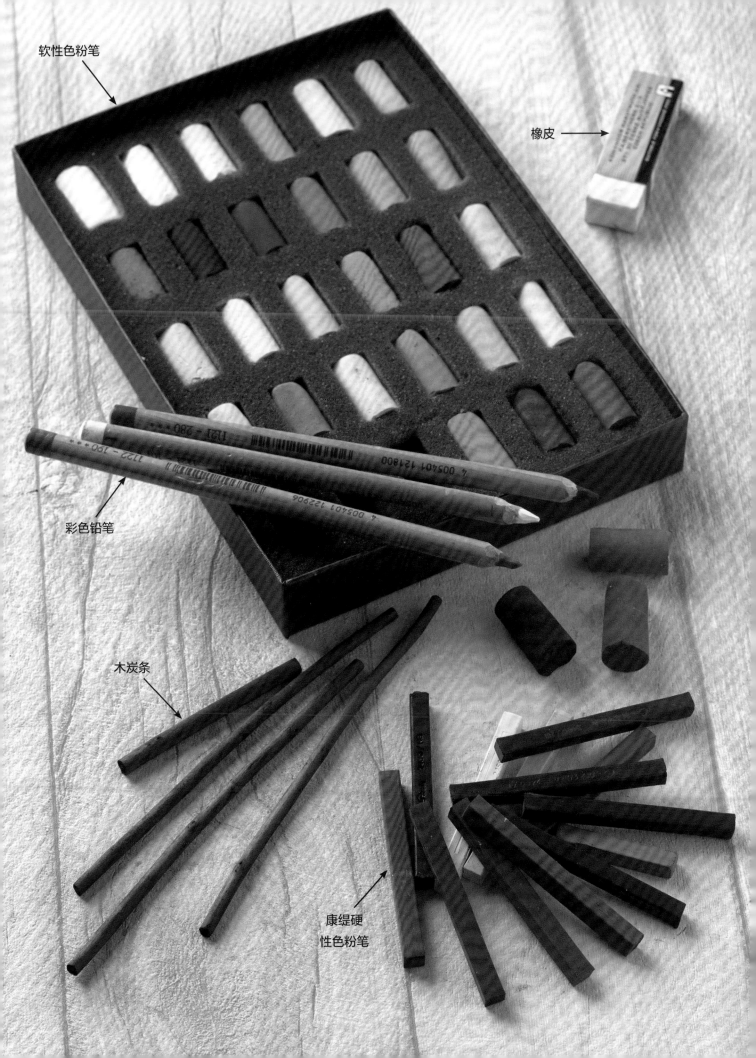

软性色粉笔

橡皮

彩色铅笔

木炭条

康缇硬
性色粉笔

开始构图

接下来，简单介绍一下使用木炭条、康缇硬性色粉笔和软性色粉笔绘画的技法。构图是色粉画的基础，如果你想创作随意且有表现力的作品，没有基本的构图技巧，就无从下手。每个人都可以学会构图，这并不难。我们先从一些练习开始，就当是热身运动吧！

▌用木炭条勾勒

当我们想开始构图、上色时，要解决两个问题：第一，如何让我们绘制的主题更真实立体？第二，如何用手里的工具实现这些？

我们将从一根小小的木炭条来开始。木炭条是绘画入门的好工具，它非常"宽容"，很容易擦除，因而可以毫无压力地使用；如果觉得画得不好，把它擦除即可。

我建议一开始使用中粗木炭条或细木炭条，把木炭条切成 2.5 ～ 5 厘米长，再搭配一个简单的铅笔橡皮。

▌用木炭条构图

先在一张大纸上试试木炭条，看看你勾出来的痕迹是什么样子的。可以用打印纸或者便宜的练习纸，只要不是太光滑、太薄的都可以，否则将影响木炭条的绘制效果。

1 把纸张固定在画板上，将画板立起来进行练习。像拿铅笔一样拿木炭条，试着画几条线。

2 拿住木炭条的中间部位，可以使用木炭条的侧面，画出厚重的笔触。

3 拿住木炭条的中间部位，竖直上下拖拉，可以画出直线。

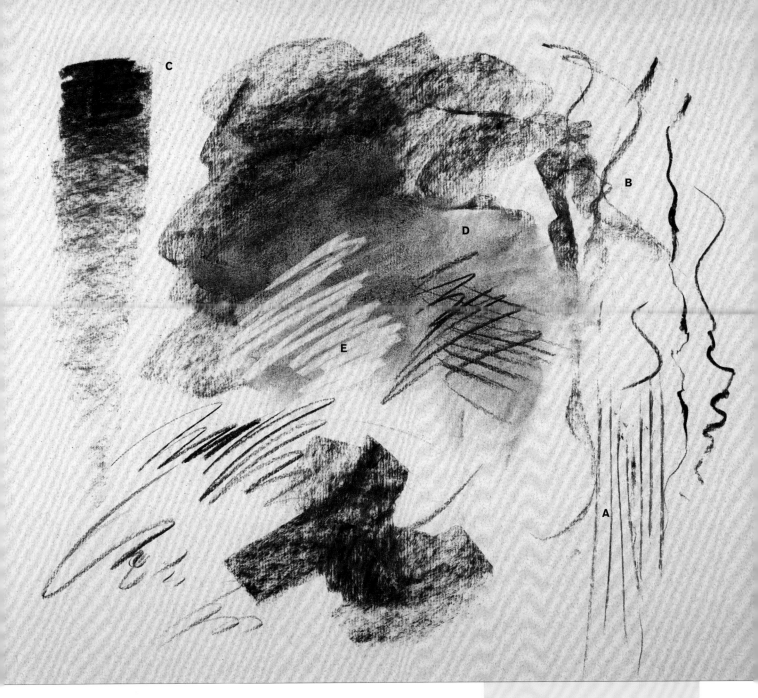

木炭条练习方法

- 用笔锋和侧边尝试勾出不同的笔触。

- 调整握笔的姿势。

- 尝试不同型号的笔，可以买混合套装笔。

- 改变下笔的力道：先轻轻擦过纸面，然后逐渐用力。

- 涂抹一下，看它是否容易从纸上脱落。

- 用橡皮擦除。

- 瞎涂乱画，随心所欲地尝试。

笔触

木炭条可以表现出丰富的笔触：

A: 用笔的尖端画直线。

B: 用笔锋画曲线。

C: 用笔的侧面画粗线。

D: 揉擦画大面积的色调。

E: 用橡皮擦除。

简单勾画

画画不一定很复杂，我们不需要画得和实物一模一样，只要能让人看出我们在画什么就可以了。只要将所绘物体的特征表现出来，人们自然明白画中之意。因此，无论实物多么复杂，我们都可以用简单几步就画出它的精髓。

在画画的过程中，仔细观察非常重要，也许你以前不太擅长观察，但如果你要画某个东西，如这个苹果，就需要仔细地观察，你需要问自己几个问题：

- 它的宽高比例怎样？
- 它是什么形状？
- 它是有纹路的，还是光滑的？

- 光从哪里照过来？
- 你喜欢它的什么？
- 你想通过它表达什么？

你需要：

木炭条
白色色粉笔
温莎纸：中粗灰色
橡皮

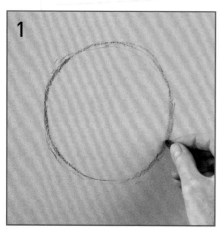

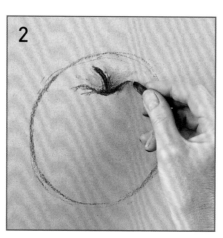

1 把苹果放在纸上，看看它的大小，然后简单地画一个圆圈。

2 圆圈要变成苹果，最关键的地方就是顶部的凹陷和里面的苹果蒂。在这一步里，很容易改变最初画出来的形状。

3 通过光线照射在物体上的方向，以及阴影的形状，我们就可以了解这个物体的结构。注意这个苹果投在桌面上的阴影，用木炭条的侧面轻轻地画出它的形状，再用手指涂抹，将阴影边缘柔化。有了阴影，整个画面就会更加立体。

小贴士

如果一侧的光特别强烈，画起来就会简单许多。比如，从窗外穿过来的自然光，或从一侧照过来的灯光。

你可以在画纸的边角画一个箭头，用来表示光的照射方向。

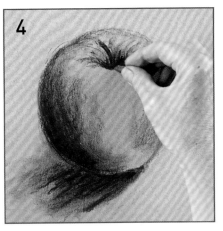 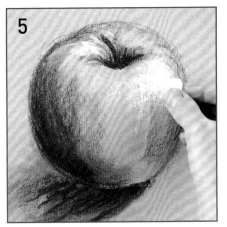 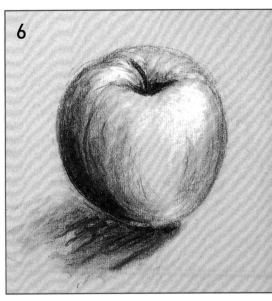

4 更加用力地描画，让暗部变得更暗。

5 用白色色粉笔画出反光和明亮的地方。沿着苹果的轮廓描绘，在适当的位置弯曲，涂绘大面积的亮面。

6 增强高光。要特别注意，高光在靠近苹果蒂的位置就消失了。

将二维变成三维

许多物体都可以简化为二维几何图形，但还有些物体比较复杂，要将简单图形多重组合才能表现出来。而要画出三维立体的效果，只要有阴影就可以了。有了阴影，圆形就可以变成球体，三角形就可以变成椎体，矩形就可以变成立方体或圆柱体。

这个技法的诀窍就是要仔细观察你要画的物体，想象比较适合它的最简单的形状。你可以练习画一些水果、花瓶、杯子，或者身边随手可得的其他物品。

更加仔细地观察

训练观察力最好的办法，就是仔仔细细地观察几个粗看相似、实际各有不同的物品。比如，苹果和下面的蜜橘、柠檬就很相似，它们都是圆的，你要非常仔细地观察，才能发现它们的相同与不同。它们的不同之处在于：

• 大小：苹果比柠檬、蜜橘大。

• 比例：它们的高宽比例不同，苹果的高大于宽，而柠檬和蜜橘的宽大于高。

• 形状：虽然都是圆的或椭圆的，但形状还是有差异。

• 质感：苹果比较亮，比较光滑，柠檬和蜜橘虽然也很亮，但表面坑坑洼洼。

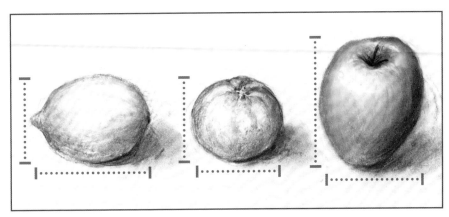

理解色调，深入构图

色粉等级和色调梯

简单地说，色调就是明暗程度。我们要处理的其实就是黑与白，但需要使用的工具却相当丰富。因为色粉笔与木炭条都分许多等级，我们只有了解它们的区别，知道如何表现它们，才能让作品更有深度。

无论你使用的是什么媒介材料，都可以像右图这样，先画一个色调梯，看看最亮和最暗是什么样的。我们还可以利用色调梯，比较木炭条、康缇硬性色粉笔和软性色粉笔所表现出来的明暗有什么差异。这些材料都是可触的，所以，不仅要了解它们长什么样，更要知道它们使用起来是什么感觉。例如，质量好的色粉笔颜色非常丰富，比木炭条更浓、更顺，呈现效果更柔和。

创建色调梯

在这个梯子中，最强烈的黑暗色调是用黑色粉表现的，而比较明亮、丰富的光照部分用白色粉表现。中间部分的灰色调就用木炭条和康缇硬性色粉笔来过渡。

左边的色调梯以纸张作为中间色调，而右边的色调梯将颜色混合起来，不太看得出纸张的颜色。当你把黑色和白色混在一起时，会得到不同质感的灰色。

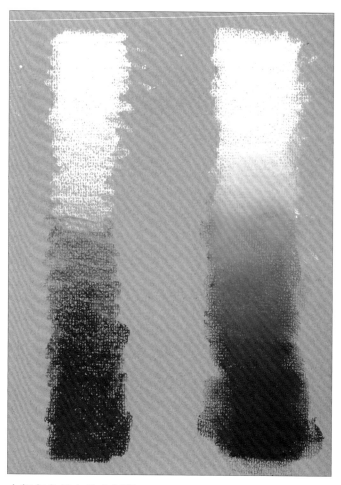

中粗灰色纸上的色调梯

画纸的颜色和色调也是你的调色板的一部分，你可以借助它来表现所绘的物体。画纸的色调也是色调梯的一部分，尤其是左侧这种色调梯。

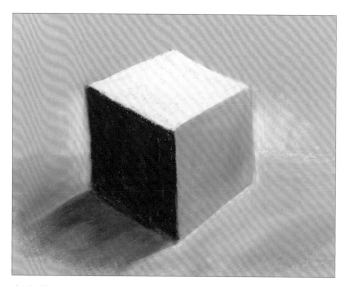

立方体可以表现出明、暗和中间色调

简单的立方体可以让你练习明、暗和中间色调的使用。上图是用黑色、灰色和白色软性色粉笔绘制的。

色调和轮廓

物体其实没有轮廓。轮廓可以让我们知道画中物体的形状和大小，但我们从物体本身其实看不出具体的轮廓，我们看到的只是物体间不同的表现形式而已。比如，与周遭物体相比，有的更暗，有的更亮。

物体之间的色调差异也非常有意思，也正因为如此，我们才能将物体（如右侧的靴子）画得真实。

用日常物品来练习绘画吧，从色彩不多的物品开始，先把重心集中在明暗色调上。

小贴士

眯上眼睛，仔细地观察你要画的物体。这个方法可以让色调的差别更加明显。

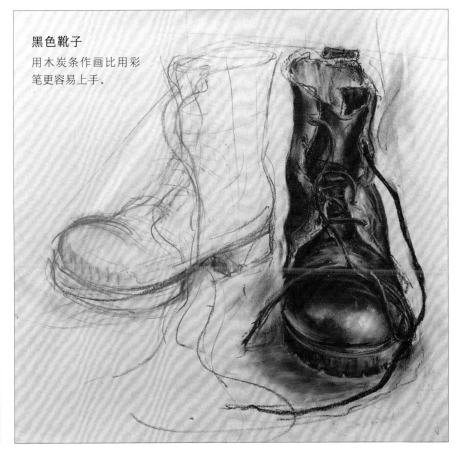

黑色靴子
用木炭条作画比用彩笔更容易上手。

如何表现对比色调

首先，让我们来看看色调在不同的地方会有怎样不同的表现，看看我们的眼睛是如何被它欺骗。

仔细看右侧两幅图中的色调，看看木炭条绘制的方框在每个图中所表现出来的色调有什么不一样——实际上，它们是同一个色调。

由于周围对比色调的差异，木炭条绘制的部分可能表现得更暗或者更亮。我们在绘画时，就可以借助这些原理来表现物体。

对比色调 1
在这幅图里，木炭条绘制的部分里外都是黑色粉绘制的。

对比色调 2
在这幅图里，木炭条绘制的部分里外都是白色粉绘制的。

白水壶

现在，来看看我们要如何画出明暗区别，并且淡化轮廓吧。我们通过明暗来表现物体，通过改变物体周围的色调使绘制的物体更真实、更立体。

在静物写生中，我们会着重表现某些部分的细节，余下部分就稍微勾画一下，使画面张弛有度。在这里，着重要表现的就是黑暗背景中的白色水壶。

你需要：

温莎纸：中粗灰色
木炭条
白色色粉笔
橡皮

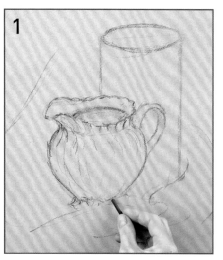

1 先用木炭条画出水壶和花瓶的轮廓，将物体的形状和大小在纸上表现出来。

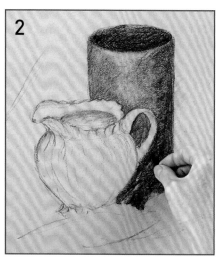

2 用木炭条的侧面和尖端填满暗部，黑色花瓶在白色水壶后面，两个物体变得立体起来。

3 增加中间色调，绘制曲线，表现桌布。

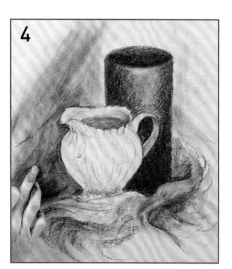

4 继续用木炭条画出整体的明暗关系。注意观察我在这里如何改变物体周围的背景色调，让明暗更加明显。

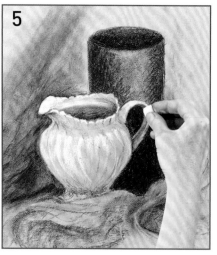

5 建立明暗关系后，用白色色粉笔画出高光部分。

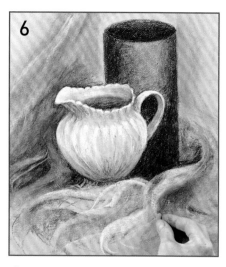

6 继续加强色调，给桌布加点白色。

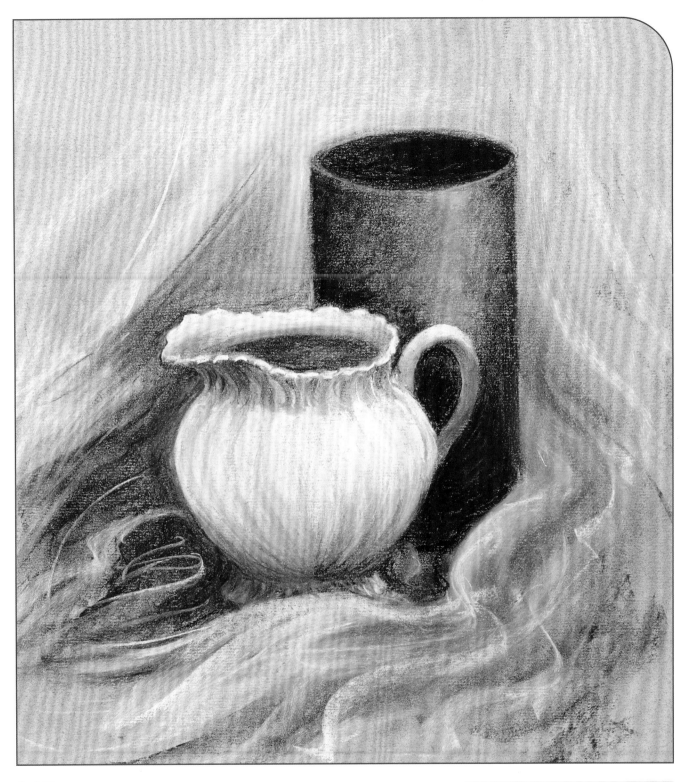

完成图

注意观察我在这里如何改变物体周围的背景色调，让明暗对比更加明显，引导观众将视线放到我想要他们观看的东西上。

使用白色色粉笔画出弯曲的线条，让水壶的形状和桌布的褶皱更加明显。

小贴士

艺术家常说"少即是多"，于色粉画而言，尤为如此。我们不必将目之所及全画下来，有时我们略去的越多，画的表现力反而越好。

■ 主角与装饰

色粉画最大的乐趣之一就是可以在暗部加亮，这样一来，我们就可以边画边改，可以尽情地绘图、修饰和提亮。在这幅静物画中，我还是用黑白两色来呈现，这样我就能专注于明暗对比，不被色彩所迷惑。

如《白水壶》作品一样，我先用木炭条画草图，在纸上用简单的形状勾出物体的轮廓，然后用木炭条画出比较暗的色调，增加阴影，修饰轮廓，再用白色色粉笔画出亮部。

接着，用黑色色粉笔加深暗部，让画面显得更加深邃。在物体被光照亮的地方，则用白色色粉笔再加强亮度。当我对这些物体的外形都非常满意后，再开始画图案和装饰。可以用白色硬性和软性色粉笔在暗部上色，在一遍遍地用力涂上白色后，就可以画出金属光泽的质感了。图案和装饰的绘制要遵循圆形物体的轮廓。

最后，再用白色软性色粉笔点缀一些高光，闪闪发光的感觉就有了。

细节图展示的是我如何使用白色色粉笔在小花瓶上绘制图案和装饰。关于绘制光亮的练习，还可以参见第36—37页的《装饰球》。

一开始，我画得很快，画面很松散。随后，我会进行细致的刻画。如右图所示，虽然在最终的画面里只呈现了杯子的一部分，但在画的时候，我还是会把整个杯碟都画好，这可以保证画出来的椭圆形状是正确的。

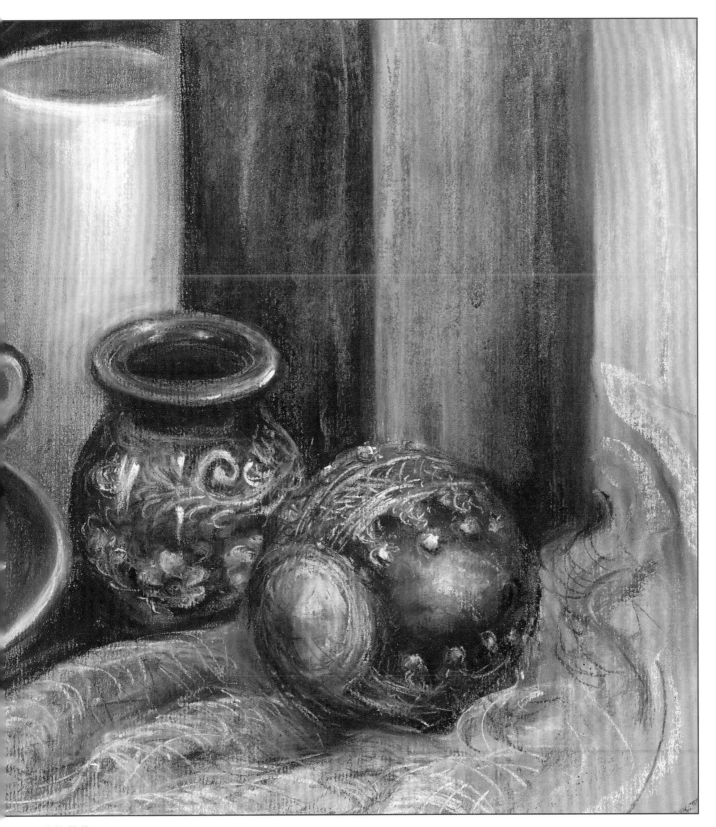

装饰静物

注意看这些物体上的装饰。我在画这组静物时，参照的是眼前的实物，而不是照片。参照实物来作画，你就可以看到更多的信息。你会更细致地观察，更仔细地绘画，所以用实物练习，可以更好地提升绘画技术。

■ 色调和色彩

　　当你开始增加色彩后，你会发现，一切突然就变得非常复杂了。这是肯定的！不过，要记住，画面的明暗色调变化（如亮度如何、暗度如何）和你用黑白色作画时一样，都是非常重要的。这将对最终画面效果的呈现起到很大的作用。

　　如这幅《阿拉丁神灯》，我作画的方式与黑白画差不多，也用到了色彩的明、暗和中间色调，也是从比较深的色彩开始，再在上面添加比较明亮的色彩。就连金属光泽部分也是在暗色调上，用亮色表现出来的。

细节图展示的是如何使用棕色、土黄色和奶白色的不同色调来表现金属光泽。如之前一样，先画好暗色调，再慢慢添加亮色。
在随后的章节里，我将为大家深入讲解如何使用色彩，关于如何用彩色色粉笔表现金属光泽，可参见第36—37页。

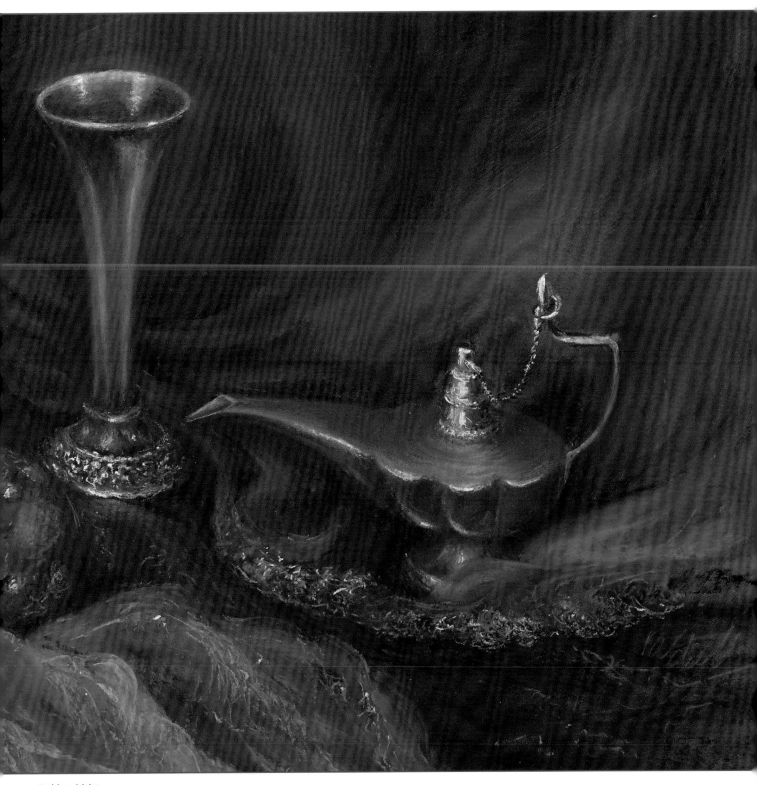

阿拉丁神灯

色粉画技法

　　本书的目标之一就是帮助你发现自己的风格。色粉画有许多技法，你可以一一尝试，然后找找感觉，你会发现，有些技法非常有意思，还有一些则比较难掌握。不过，最重要的是找到适合你的色粉画技法，好好地感受它。我们每个人都不一样，即便使用了同样的媒介，你也能找到合适的方式，来表达与众不同的自己。多看一些色粉画艺术家的精选作品，帮助自己了解可以用多少种方式来使用色粉笔。

　　色粉笔的色彩非常丰富，我们可以用不同的方法来画出色彩的层次，表现出生动、活泼的画面。因为我们常常需要画好几层来完成作品，所以，最好使用色粉画专用纸。色粉画纸和那些比较便宜、比较平滑的纸张不同，它的纹理更多，可以保持多层色彩。

　　接下来，我们一起探索不同技法及它们不同程度的应用表现。我们可以先用木炭条来做一些创作技法的练习，稍熟悉后再使用色粉笔。

使用色粉笔：粗线条

　　在这个技法中，要用到色粉笔的侧面。我一般会把色粉笔的标签纸撕掉，然后将笔一分为二。

1 拿起色粉笔的中部，用它的侧面在纸上画一道粗线条。感受一下，它与木炭条相比，是多么柔软，色彩多么丰富。

2 用不同的力度练习几次，感受不同力量下的线条差异。

3 当你在一层颜色上画另一种颜色时，两种颜色会轻微地融合。不用太关注这些线条，不要想着刻意将它们混合，只观察它们的色彩差异，看它们自然融合的样子即可。

4 继续，一层一层叠加色彩，但不要把颜色揉混，否则就会破坏每一种颜色的完整性。

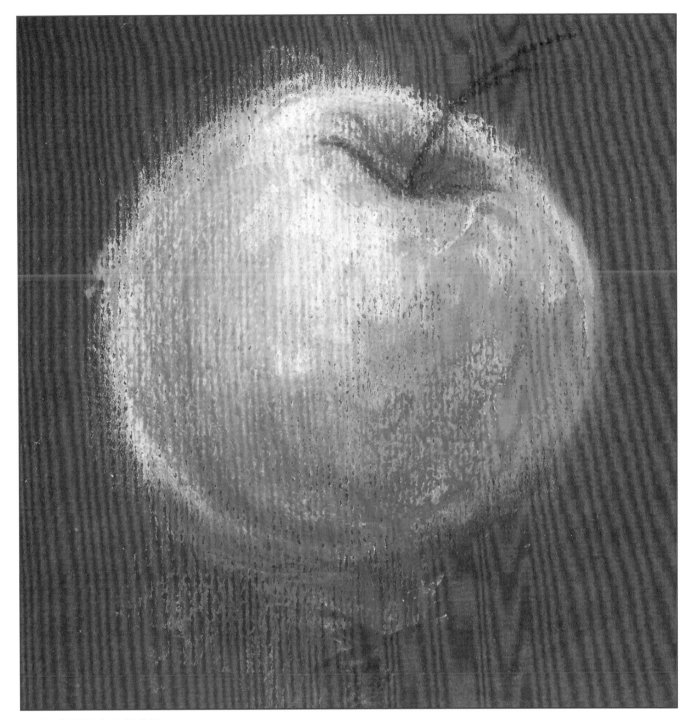

用彩色粗线画出来的苹果

当我画这幅苹果色彩速写时，脑海中依然在思考如何表达明暗关系，与我们在第 19 页画黑白色调速写的苹果时一样。在这里，虽然我使用的不是黑白色，而是红黄绿色，但我仍然要思考，光线是从哪里照射的。比较暗的色调来表现暗部，苹果的下方，我着重用绿色表现，并用蓝色来表现阴影。这样的速写练习非常有意思，也非常有效果。

运用粗线条技法

我们可以用非常有力的粗线条，来表现刮风天的感觉。当你运用粗线条技法时，只有画面的焦点要注意细节刻画，其他地方都可以用色粉笔的侧面来画。粗线条在最后的成品里也不会受到什么影响，除了比较远的地方可能被手弄脏。

当你画这种广袤的画面时，尤其要注意什么时候该停下来。最好是在你认为自己画完了之前就先停下来，然后离开几个小时，再回来看看这幅画。

细节图展示的是我如何在有纹理的画纸表面使用色粉笔，并且没有将画面弄脏。这里的线条与远处模糊的焦点形成对比，使画面充满活力。我喜欢这种纹理所表现出来的色彩，间或出现的阴影，更好地表现出大地的凹凸不平，将地面从草丛里显露出来。记住"少即是多"。不需要给所有场景都做细致刻画，寥寥几笔粗线条，就可以表现出合适的质感。

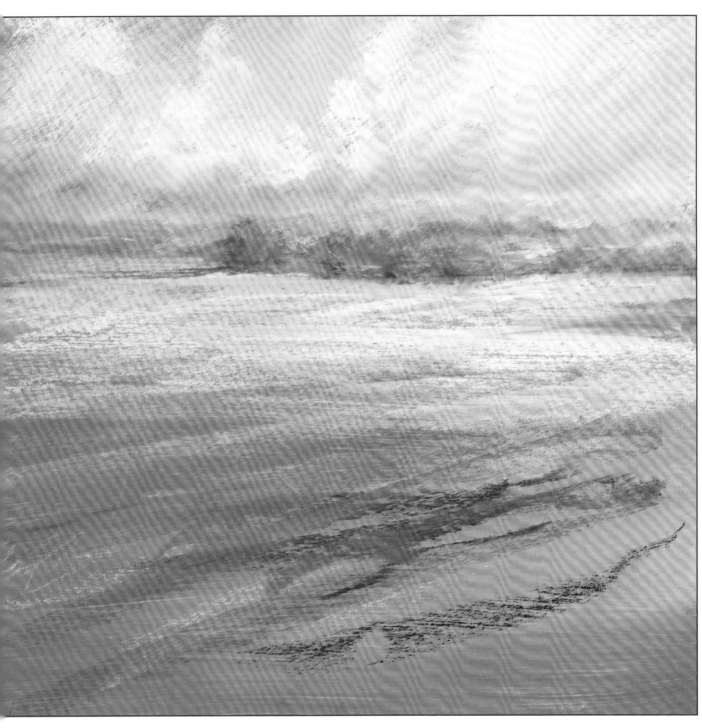

空旷的田野

揉擦

用手指或工具揉擦，是一个常用且好用的色粉画技法。揉擦也叫混色。最好的揉擦工具就是你的手指，要揉擦更大面积，就用手的侧面。这样可以防止指甲弄坏画纸的纹理。

揉擦的需求远比你想象的要多，有时，因为对自己画出来的线条还不够自信，所以就需要多揉擦。当你要揉擦时，可以多问问自己，究竟为什么要揉擦。以下是揉擦技法非常适用的场景：

- 如果你想打造层次感，可以通过揉擦铺垫出柔和的背景。

- 通过揉擦打造出细腻平滑的感觉，如用在皮肤、毛发上。

- 通过揉擦打造出逐渐融合的色彩，如天空的颜色。

- 通过揉擦、揉和或混合色彩，减少色彩的强度。这对色粉风景画非常适用。

即便只使用一种颜色，但只要直接用色粉笔作画，在画纸颜色的衬托下，都会显得非常明亮强烈。如果能将它柔化，画面就会变得更平和柔顺，粗糙的感觉就会消失。所以，在揉擦之前，你要确定一下，这样做是否会得到你想要的效果。

小贴士

最适合用来揉擦的色粉笔是优质的软性色粉笔，它们的质地非常柔软，很好融合。

1 如第28页所述，先用色粉笔铺几层粗线，保证足够的颜料可以揉和。如果只铺了一层就揉擦，是无法覆盖画纸颜色的。

2 用干净的手指在表面揉擦，把颜料揉入画纸。

3 颜料会融合在一起，在纸上形成更柔和平滑的效果。注意，色块边缘不会特别平滑，因为那里没有足够的颜料，不能填满纸张的纹路。

小贴士

如果你铺了好几层非常软的色粉，那么色粉的颜料可能会卡在纸上。为了让画纸保持干净，方便后续再融合其他色彩，你可以用一块比较硬的塑料片，在画纸上刮擦。不过，要确保塑料的边缘是平滑的，免得刮破你的作品。

■ 揉和两种颜色

　　用揉擦的方法，还可以把两种颜色融合或混合到一起，呈现出自然平滑的效果。

1 用第一支色粉笔画几道粗线条，然后轻轻揉入画纸。

2 拿起第二支色粉笔，叠画在揉擦好的地方。

3 像之前那样揉和颜色，注意观察两种颜色融合的效果。

4 如果融合之后的颜色不是你想要的，可以用其中一种颜色继续添加，增强它的色彩。

完成效果

小贴士

　　在绘画时，要先把色粉笔擦干净。我一般使用柔软的干布或纸巾来擦。色粉笔必须是干燥的，如果它是湿的，画出来的痕迹就很难再改动，也将影响后续的画面呈现。

运用揉擦技法

这幅图画的是一只柔软、蓬松的猫，是用几层色粉叠加画成的。要画出毛非常柔软的感觉，就要用好几层色粉，同时，还要用更加明锐硬朗的笔触，与柔软的地方形成对比。

我用淡紫灰和奶白色的软性色粉笔来表现白色的猫毛，用深棕色的软性色粉笔来表现猫脸，用几支硬质的木炭条和康缇硬性色粉笔来表现猫的胡须和纤细的毛。有了脸部这些深色硬线条的对比，揉擦之后的白毛看起来更加柔软。

柔软的白毛下面的暗区，最开始是先用木炭条进行素描，让结构变得分明。然后用紫灰色尤尼逊软性色粉笔涂一层，并进行揉擦。对背景进行揉擦，有助于打造柔软、蓬松的质感，并突出浅色的毛。因为画纸表面很难表现出柔软的感觉，所以你需要多铺几层进行揉擦。

最后，我又用奶白色软性色粉笔铺色和揉擦，并用力填满画纸纹理，增加毛的浓密感。

在蓝色背景上进行揉擦后，就增加了一层柔软的色调，形成柔和蓬松的边缘。

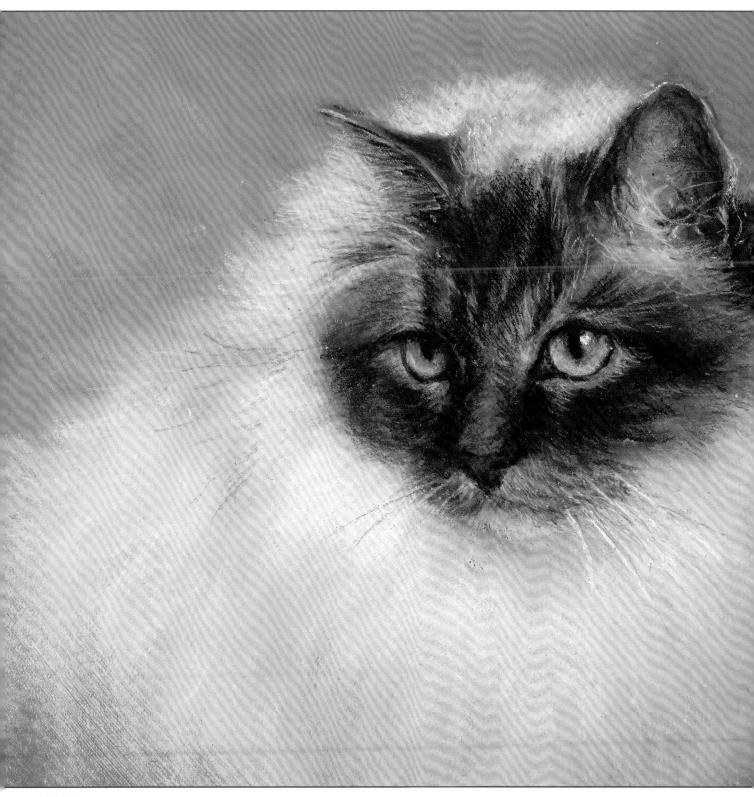

小猫朱朱

装饰球

使用软性色粉笔作画的最大优势之一是可以在暗色之上再画亮色。软性色粉笔是一种非常包容的媒介，易于修改，所以，你可以放心大胆地尝试用它绘画。

你可以运用高光和高暗来制造闪闪发光的效果。先从暗色调入手，再逐渐建立一层层的亮区。如果没有我所列的那些颜色也没关系，重要的是有明有暗即可。我使用的是尤尼逊黑6、新增29、黑5、土棕29、灰20、土棕7和黄15。

你需要：

色粉画纸：任意暗色纸
色粉笔：深棕色、深紫色、黑棕色、浅棕色、土黄色、奶白色和金黄色
刮片

1 首先，用深棕色色粉笔画装饰球的圆形轮廓，笔触稍微轻一些。

2 使用相同的深棕色铺背景，用松散的笔触画出织物的褶皱感，再用深紫色使背景加深一些。

3 交替使用这两种颜色，在装饰球的左下角加一些阴影。揉擦阴影，让球形更明显，增强装饰球的立体感。

4 用黑棕色色粉笔加深阴影，并对阴影进行揉擦。揉擦时，注意强化球体形状。

5 给装饰球加上浅棕色，并揉进画面的黑色中。

6 在装饰球的右上角加上土黄色，揉擦使球形更加立体。然后在左下角画一道细小的弯线，呈现出反光的效果。

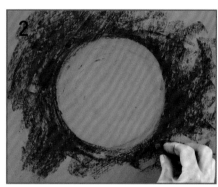

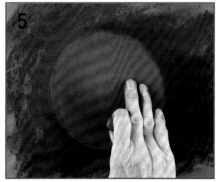

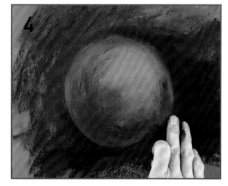

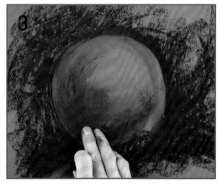

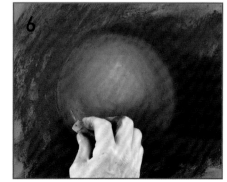

7 如图所示，铺两三层奶白色并揉擦，以此来增加高光效果。不必担心这样会使装饰球的边界太明显，因为还可以在暗部增加亮色，进行调整即可。

8 用浅棕色色粉笔轻轻地在装饰球边缘点几下，达到反光的效果，让画面更有质感。

9 如果有的点太明显，或者你想让它们柔和一点，且不破坏背景色调，只要用手指轻拍几下即可。

10 用金黄色色粉笔重复上一步，让装饰球显得金光闪闪。

11 转动刮片，清理装饰球表面（参见第32页）。

12 最后，用最亮的颜色——奶白色增加高光效果。想要哪里最亮，就在哪里用最大的力。

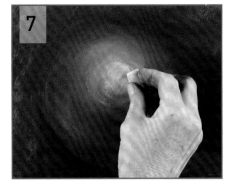
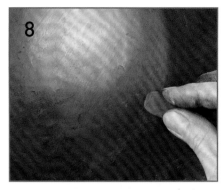

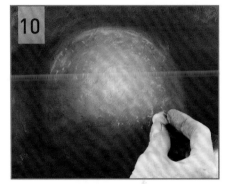
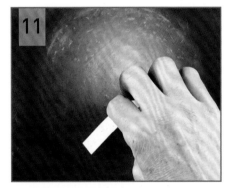
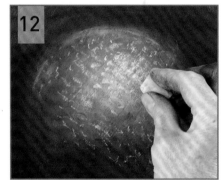

完成图

因为有了明暗的强烈对比，画面才会变得生动活泼。注意，最后增加奶白色高光时，我没有再揉擦了。通过在画纸上"揉擦"色粉笔，并用揉擦来进行调整，画面更有质感，更有闪闪发光的效果。

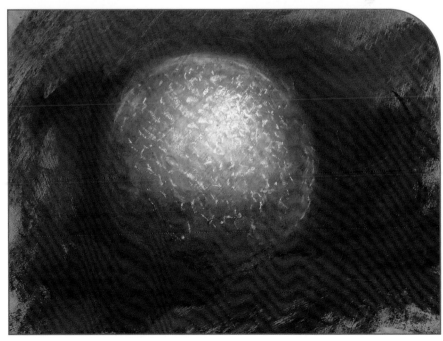

小贴士

圣诞装饰球非常适合练习揉擦技法。画类似的物体时，这个技法也非常适用，只要把亮色物体放在暗色背景前，再加一点高光即可。仔细观察这幅画，看看亮部在哪里，暗部在哪里。

排线与交叉排线

"排线"指艺术家朝着一个方向，反复地画出平行的线痕。排线可以稍微自由一点，线与线之间的空隙可大可小，不必完全平行。

排线非常适合用来混色，我们可以将几种颜色用这个方式画在一起，然后通过揉擦，根据视觉感官，来调整它们呈现的效果。如果只是揉擦，就无法呈现每一种颜色与另一种颜色相叠之后的效果。排线时，最好使用硬性色粉笔，因为硬性色粉笔比软性色粉笔更好控制。

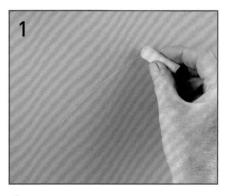

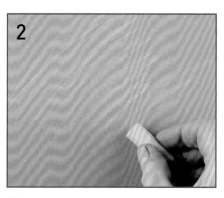

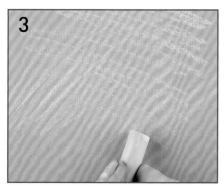

1 像拿铅笔一样拿硬性色粉笔，然后画一条线。

2 朝着同一个方向，再画一些线条，这就叫排线。

3 换个方向，再画一层线条加强色调（为了让大家看得清楚，我在这里用了蓝色色粉笔），这就是交叉排线。

完成效果

因为使用的是色粉笔，所以可以排多层线。你可以将一种颜色沿着另一种颜色来排线，也可以排多层线，表现出更丰富的混色感。运用这种简单的技法，看看你能创造出哪些有趣的混色吧。

排线起形

我们可以用排线技法来混色，也可以用它来起形，还可以用它做细节刻画、调整和润色。

我们可以根据所绘之物、绘图大小和色粉笔种类的不同，来调整排线方式。可以大胆粗犷地排线起形，也可以轻轻揉擦，让排线的痕迹不那么明显。

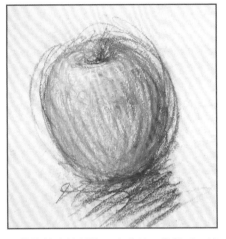

用排线技法绘制的一个苹果。排线时，线条也可以沿着苹果的轮廓弯曲。

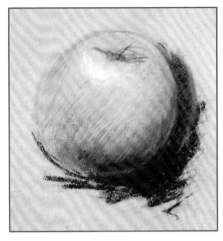

这个苹果的下层是经过揉擦的，上层是用排线的技法，使形状更加紧致分明。

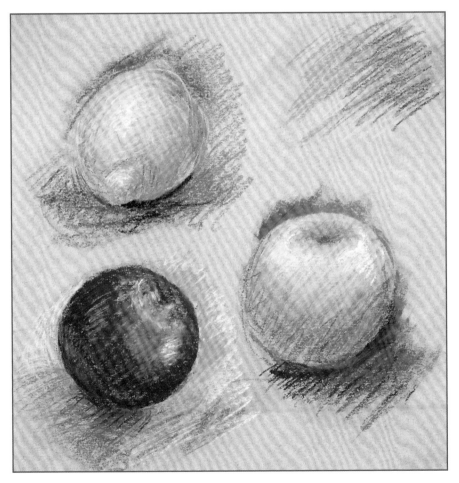

排线画水果

五彩缤纷的水果最适合用来练习排线技法。新鲜水果摆在那里，就能呈现出周围的色彩和光。仔细观察左图展示的速写中有多少种颜色。后文我们还会继续介绍混色技法，但现在所讲的排线技法就可以让你给作品增加一些闪光的色彩。

在柠檬速写里，有些线条随着轮廓弯曲。排线的过程中没有太多规则，你的线条可以随你所想的朝向任何方向。跟着物品的形态使用弯线，可以让其他人更明显地看出你所画的物品是什么形状的。

小贴士

最好参照实物来进行练习。只有近在眼前的实物，才能让你仔细地观察；只有知道自己要画什么，才能把它画好。

运用排线技法

排线技法在许多场景中都适用，不论是画风景，还是画动物。它还非常适合用来画被风吹动的草地。

任何风景，都可以从顶部开始画。在这里，我先用排线技法画一下天空、远处的山和树林。然后轻轻地进行揉擦，呈现出消失在远方的场景。画草地时，我用了赭色和黄绿色，一边排线，一边想象这是被风吹动的草地。随后，我在其他空白地方又用了些蓝绿色和亮绿色。

最后，用稍微深一点的蓝绿色突出山脉，再用一些奶白色和亮黄色的笔触表示花朵。近景可以用暖色调的颜色，远景可以用冷色调的淡紫色，这样表现出来的画面更有深度。

细节图展示的是我如何用一层层排线来表现草，前面几层使用的是赭色和中绿色，然后再用更亮的金黄色盖住它们，最后在近景加上更多的黄色。

你所看到的，只是远处深绿色的树林，以及草地上用来表示花朵的一些白点。正是这样的线条和色彩的组合，让你觉得画中的草向着阳光，随风飘动。

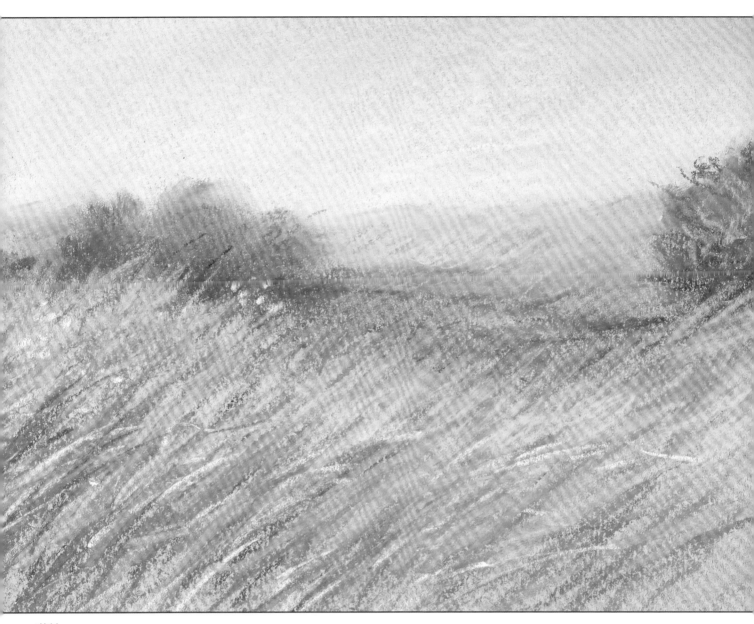

草地

力度变化

使用色粉笔有许多有趣的地方，其中一个就是它的触感，就是把笔拿在手上，然后直接压向画纸的感觉。你可以用很大的力度，也可以用非常轻的力度；可以画出细尖的痕迹，也可以画出很粗的线条。换言之，你可以通过下笔力度的变化，来画出你想要的感觉。

1 加大力度，画出厚重的粗线条。

2 减轻力度，画出轻微的细线条。如果使用的是软性色粉笔，甚至不需用什么力气，只要轻轻划一下，就能画出线条。

3 当然，画线时也可以改变力度，从而画出更加生动的线条。

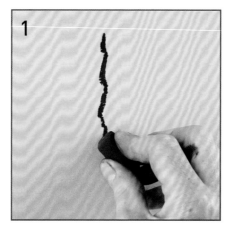

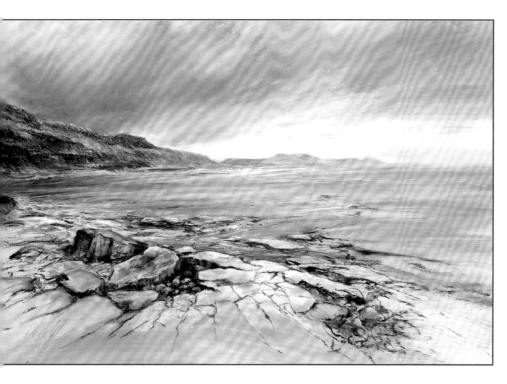

左图中，我用曲直清晰的线条来表现近景里的岩石，而在远景中，则用柔和模糊的表现形式。在这种变化的表现形式中，画面就变得生动起来了。

力度与不同材料

　　想让线条产生不同质感，可以改变下笔的力度，也可以改变笔的种类。你可以先用普通色粉笔试试，一重一轻地让笔自然地接触画纸。这种感觉就像弹奏乐器时强声弱声的转换一样。

　　然后，用不同等级和型号的色粉笔做同样的尝试。为了画出不同的效果，你要找准感觉——什么时候需要改变力度，什么时候需要换成更硬或更软的色粉笔，或者也可以尝试混合使用。尝试得越多，就会发现得越多。

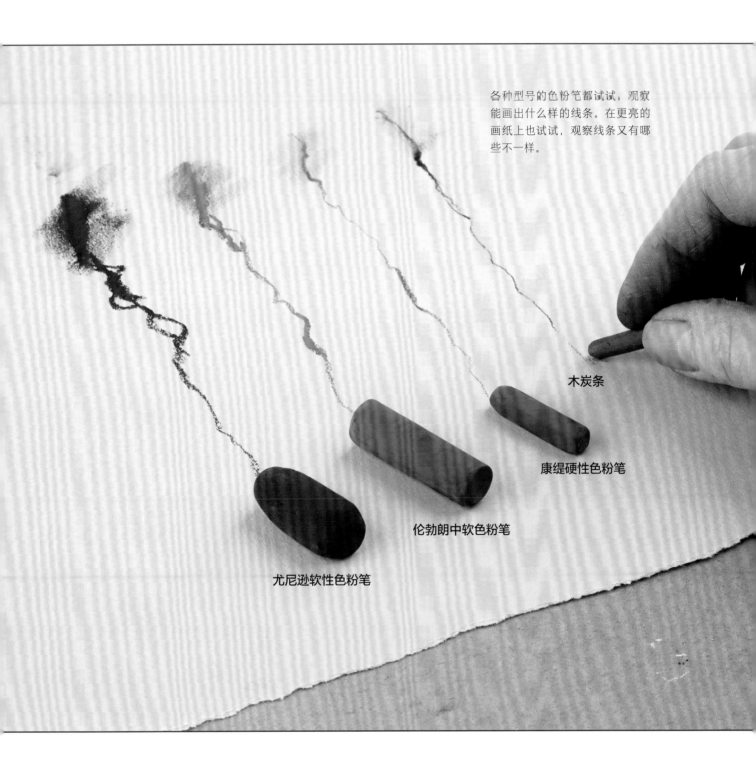

各种型号的色粉笔都试试，观察能画出什么样的线条。在更亮的画纸上也试试，观察线条又有哪些不一样。

木炭条

康缇硬性色粉笔

伦勃朗中软色粉笔

尤尼逊软性色粉笔

■力度变化与质感

前面提到的那些技法，可以用来表现所有主题，但如果要更好地表现自己面前的物体，就需要多了解一些绘画信息了。当你观察树叶、植物或羽毛时，你可以将它们捧在手里，感受它们的重量和摸起来的质感，看看它们是轻盈纤巧的、厚重坚硬的、柔软的，还是尖刺的。

下面这些作品中，只用了很少的颜色，主要是用色调和力度来表现的。

轻盈纤巧质感

秋天的落叶最适合表现轻巧的感觉。用棕色和白色康缇硬性色粉笔勾勒树叶草图，在叶子末端力度要非常轻，在阴影部分则稍微加重力度。

厚重坚硬质感

为了让画面有重量和力量，我们可以用力下笔，想要更深的色彩时，可以用颜料更丰富的软性色粉笔。

1 用棕色康缇硬性色粉笔来画这棵干枯的菜蓟，先起形找感觉，看看花瓣怎么弯曲、怎么交互重叠。

2 用深棕色软性色粉笔增强花瓣效果，软性色粉笔会表现出脏脏的感觉，从而产生密实的效果和柔软的基底。

3 用黑色硬性色粉笔或康缇硬性色粉笔画出深色阴影部分。要想知道阴影区域在哪里，眯上眼睛仔细观察一下这个物体，明暗色调就会更加明显了。

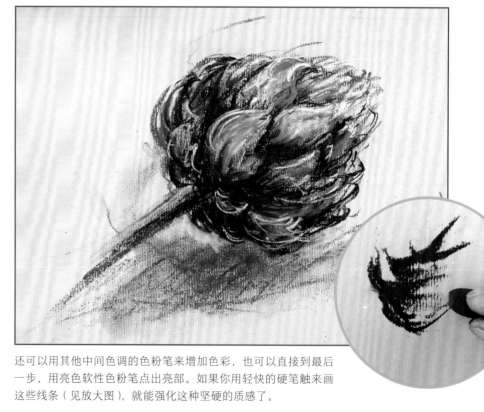

还可以用其他中间色调的色粉笔来增加色彩，也可以直接到最后一步，用亮色软性色粉笔点出亮部。如果你用轻快的硬笔触来画这些线条（见放大图），就能强化这种坚硬的质感了。

柔软质感

这根蒲苇的蓬松感，是用奶油色软性色粉笔画出来的，先画出几层线条，再用手指揉擦。用棕色康缇硬性色粉笔添加几道脏脏的笔触，来表现柔和的阴影。最后，用手指大量揉擦（也可以使用橡皮），产生非常柔软的效果。

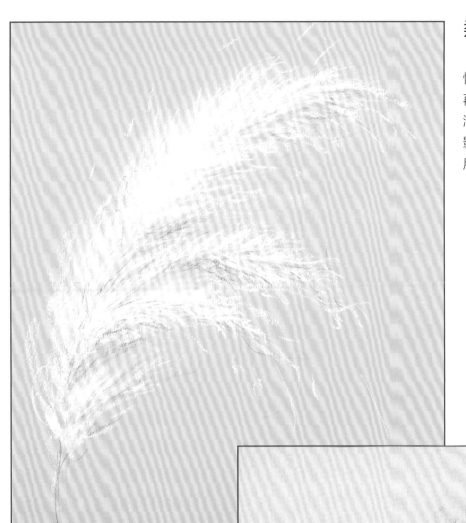

尖刺质感

起绒草有很多刺，非常扎手。要画出这种多刺的感觉，需要利用明亮、尖锐的笔触。下一节我们将详细探讨这种技法。

起绒草

这个示例演示了怎样融合不同媒介，利用每种媒介的特点，制造惊人的效果。我们将使用软性色粉笔、康缇硬性色粉笔和彩色铅笔来创作这幅画，表现出起绒草深沉而不乏亮丽多刺的感觉。不过，我们并不需要完全复制起绒草的样子，只要利用线条，创造出起绒草的感觉即可。记住，少即是多。我使用的笔是尤尼逊土棕6、土棕29、灰20和灰28。

你需要：

色粉笔：深棕色、中间棕色、亮棕色和白色
康缇硬性色粉笔：棕色和白色
彩色铅笔：深棕色
裁纸刀

1 用棕色康缇硬性色粉笔勾勒基本轮廓。这种笔质地非常硬，很适合刻画细节，如果轻轻下笔，则可以画出微微的线痕。

2 用软性色粉笔快速打造丰富的暗色调。软性色粉笔很软，可以轻松揉擦。

3 用软性色粉笔打型和制造厚重感，用康缇硬性色粉笔刻画精致细节。硬性色粉笔非常适合"缩小差异"。所以，用一支硬性色粉笔在主体边缘勾画，形成整体质感。

4 用软性色粉笔快速地轻触，让线条与主体完美融合。

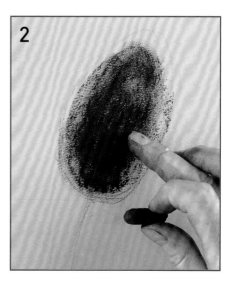

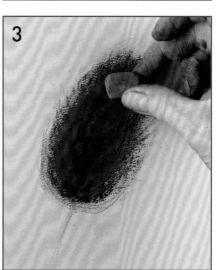

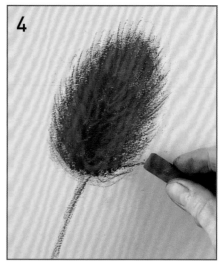

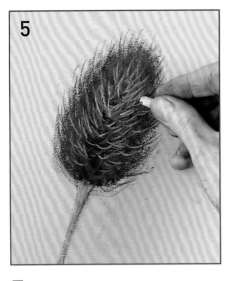
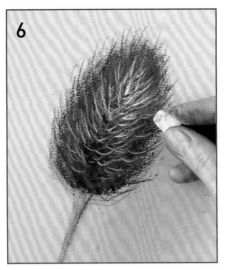
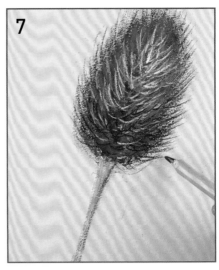

5 用白色康缇硬性色粉笔，画出高亮线条。这种线条能制造尖刺的感觉，但还不是很强烈。

6 可以用白色软性色粉笔来强化康缇硬性色粉笔所制造的明亮感。把色粉笔弄断一点点，就能得到尖尖的侧笔锋，可以画出碎刺的感觉。不需要很尖，只要侧边有点尖，能画出细微、明亮的笔触即可。

7 彩色铅笔可以削尖使用，用来刻画非常精致的细节。这种笔含有许多黏合剂，能把颜料融合在一起，画出来的线条比普通色粉笔的更清晰（见第43页），因此非常适合用来画纤细的尖刺。

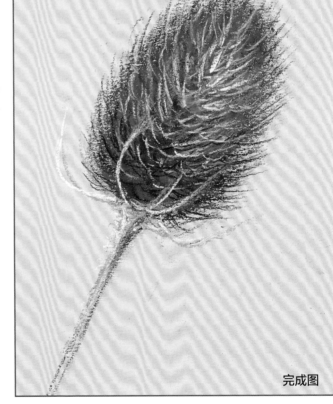

完成图

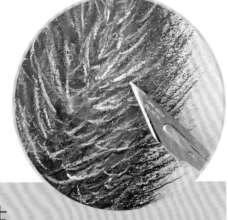

小贴士

当细节区域的色粉颜料堆积，或者想要创造锋利的感觉时，可以用裁纸刀轻轻地刮掉表层色粉，因为它比刮片更容易掌控。

运用力度变化技法的其他方法

力度变化的所有技法都可以运用到动物色粉画中。图中这只狗的脸部就是综合运用了画起绒草所运用的那些技法。首先用软性色粉笔轻轻画一层，再用比较尖锐的康缇硬性色粉笔和彩色铅笔画出尖细的毛。

用揉擦技法来处理狗的耳朵和眼睛，一般从比较暗的阴影部分开始，逐渐在顶部增加亮度。鼻子下方和眼睛周围可以用木炭条处理一下。

在软性色粉笔的基底上使用彩色铅笔，可以用来表现毛发的质感，创造美丽精致的效果，同时保留软性色粉笔厚重饱和的色感。彩色铅笔可以画出非常细小的线条，非常适合用来画胡须。

狗耳朵比较柔软，可以先用厚重的软性色粉笔画几层，再用手指揉擦。

黑色康缇硬性色粉笔非常适合刻画尖锐、黑暗的细节，比如鼻子的阴影部分。

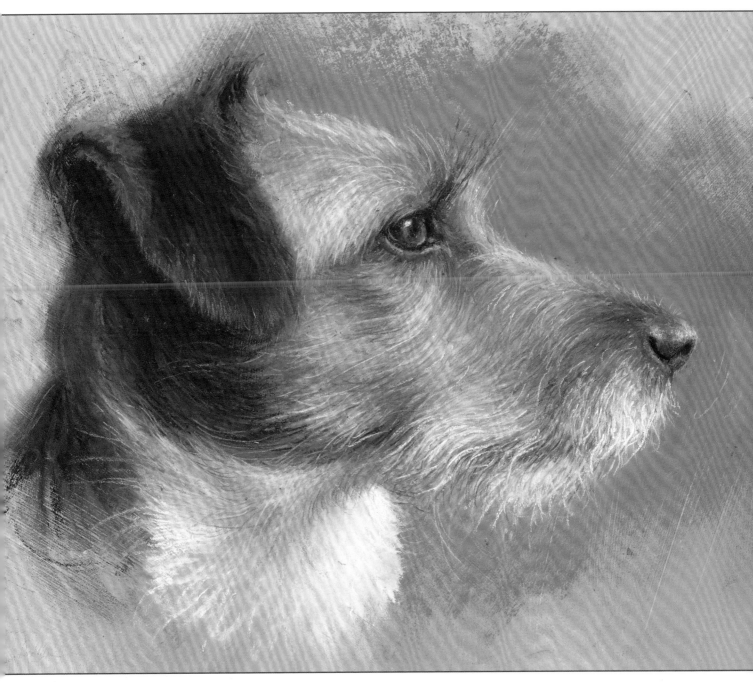

小狗弗里克

◼ 旋扭

用力画线

这个技法可以让你感受到铅笔与色粉笔的不同之处，可以让你自然流畅地下笔。这个技法需要有轻松多变的掌控力，能够不断改变下笔力度。

康缇硬性色粉笔可以达到这样的效果，不过软性色粉笔的运用范围更广。

用这种技法可以画出生机勃勃的感觉，可以呈现动态美感，可以表现植物和动物的自然形态，也可以刻画人物的毛发与服饰。

无论是树木和山峦，还是岩石和水流，只要稍稍扭动色粉笔，都可以生动地表现出来。

1 握住色粉笔的中部，在纸面上平画，画出宽宽的长线条。

2 试着改变力度，并旋转色粉笔，画出扭曲的线条。

3 让笔自然落平，然后画线，再旋转，画出自然曲线。

完成效果
这个技法可以让线条变化，尝试画出粗线条与长细线条的组合。

下笔流畅

植物主题很适合用来练习这个技法，找到画出流畅线条的感觉。认识并能运用旋扭技法后，你画出来的就不再是照片的复制品，而是生动的作品。如果你站起来，悬臂作画，借助身体的移动去找准动作和方向感，就能让这个技法发挥出更好的效果。

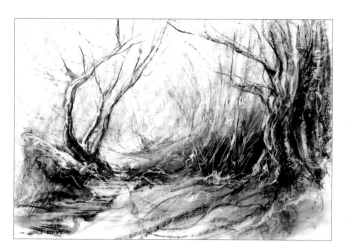

用棕色、黑色和白色康缇硬性色粉笔速写。

运用旋扭技法

我喜欢画洋葱，因为它们有简单又坚硬的外形和扭曲的线条，有些部位还因为表皮干燥而裂开，茎秆也是碎的。洋葱很适合拿来做练习，而你也不用画得和实物一模一样，只要抓住眼前这个洋葱的本质特点即可。

你可以通过色粉笔角度的变化，在画线的同时定好基本色调。即便到了增加颜色层次的时候，你也可以继续用旋扭技法来画线。

细节图展示了初始图层中软性色粉笔的色彩是多么强烈。跟随扭转的线条好好享受作画的乐趣，无论你还要增加多少色彩，好好享受吧。

洋葱

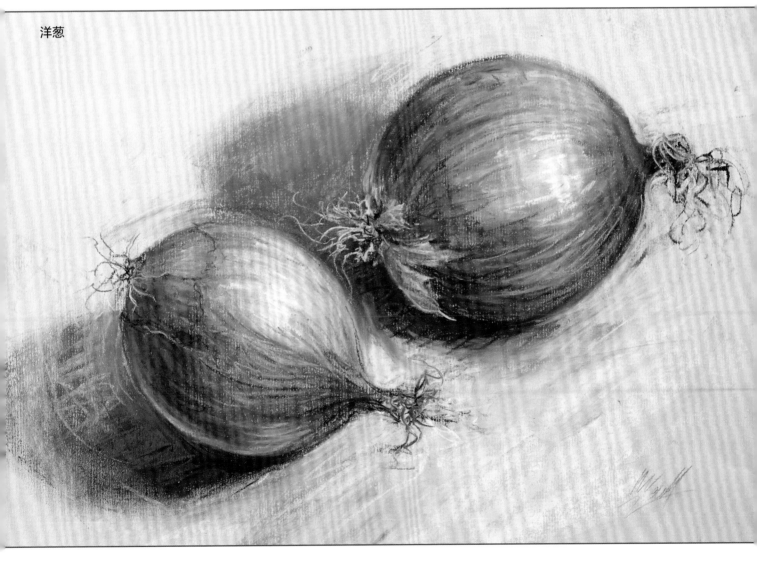

■ 旋扭技法的其他运用方法

在这幅画中，坚硬沉重的岩石位于阴影处，而明亮纤细的树木被阳光照耀着。旋扭技法可用于近景的岩石中，也可用于涓涓河水和树木中。

背景用揉擦的方式淡化成远景，与近景中扭曲的线条形成鲜明对比。

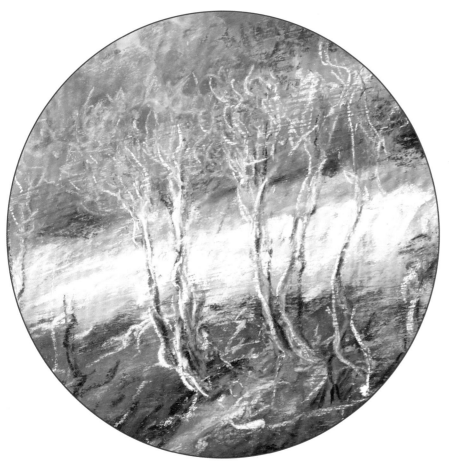

注意看我如何用软性色粉笔画出扭转的亮线条，来表现阳光洒在树干上，并在岩石上投下阴影的感觉。

峡谷之光

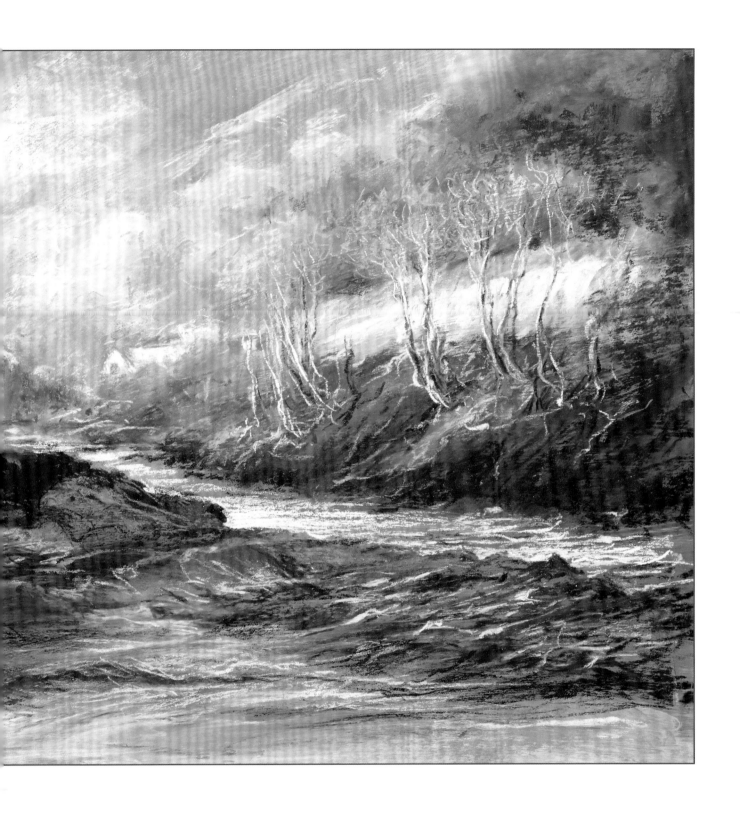

用彩色铅笔作画

　　彩色铅笔与大部分色粉笔一样，都含有混合了颜料与黏合剂的色粉。不过，在彩色铅笔中，为了使颜料更稳定，不会轻易掉色，所混合的黏合剂比普通色粉笔的要多。也就是说，它的颜料不会特别鲜艳。在创作色粉画时，当你需要刻画细节时，可以随意使用彩色铅笔，但要注意别把作品弄得太暗沉。彩色铅笔很适合用于画面的自然过渡，尤其是表现线条部分时，此外，它们也很适合用于绘制线条柔和的作品。

用彩色铅笔勾勒线条

　　彩色铅笔可以用来绘制线条，或者阴影区域和模糊场景。你可以通过控制下笔力度，来改变线条的粗细，可以画出色彩浓重的粗线条，也可以画出轻巧纤细的毛发。

削尖彩色铅笔

　　削彩色铅笔时需要格外注意，因为里面的铅笔芯比外面的木壳要软很多，很容易被削断，所以削笔最好是用锋利的刀片或裁纸刀。

　　如左图所示，拿好彩色铅笔和刀，用拇指将它们稳定住。削笔时，保持刀锋不动，前后移动铅笔。这样你可以更好地掌控力度，当削掉木壳，削到更软的铅笔芯上时，就知道该怎么调整力度了。

粗钝的铅笔——不锋利！

沉浸在自己的世界里

用土红色、棕色、白色等彩色铅笔，在康颂色粉纸上作画。彩色铅笔很适合表现温柔的主题，比如儿童。

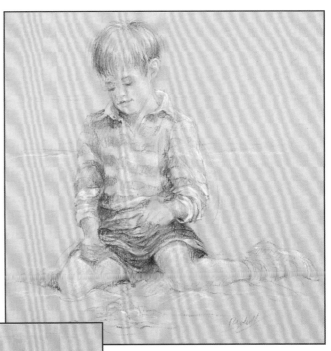

躲猫猫

这幅画是用彩色铅笔绘制，然后用软性色粉笔调整的。不过，画面轮廓并没有被调整，因为这些线条已经很完美了。

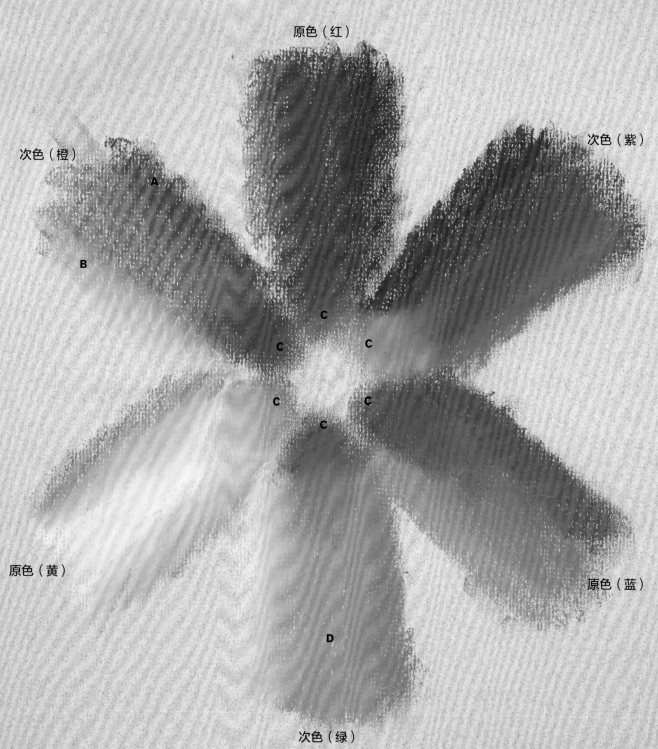

原色（红）

次色（紫）

次色（橙）

A

B

C

C C

C C

C

原色（黄）

原色（蓝）

D

次色（绿）

色环

色彩

色环

 大部分艺术家和涂料厂家都用色环来标识颜色，其中最简单的形式就是标识三种原色——红、黄、蓝，旁边附上每种原色混合后所形成的次色。红黄混合，形成橙色；红蓝混合，形成紫色；蓝黄混合，形成绿色。三原色不是混合而成的，它们是被制作出来的。

 注意观察，看每种原色都有一种次色与它相对，红色对绿色，蓝色对橙色，黄色对紫色。这些相对的颜色就是我们所说的对比色。

 混合色彩 在这个简单的色环中，每种颜色与它相邻的一种颜色混合后，就形成了另一种颜色。例如，红色与橙色混合，形成淡红橙色（A）；橙色与黄色混合，形成淡黄橙色（B）。如果你不停地混合色环里相邻的两种颜色，就会得到千变万化的各种颜色。

 混合中和 色环中间部位的棕灰色（C）是混合两种对比色形成的。例如，将蓝色混入橙色。可以看到，一种颜色与对比色混合后，就中和了。我们也可以用这种方式来增加作品效果。

 不同混色形成不同结果 混合一种颜色的方式不止一种。如果想要明亮干净的绿色（D），可以混合淡绿黄色和淡绿蓝色，这两种颜色在色环中非常相近。不过，如果混合淡橙黄色和淡紫蓝色，就是将色环上几乎相对的两种颜色相混合，就会形成暗沉的偏棕色的绿色。

三思而后调！

如果你将饱和度或强度相似的对比色放在一起，就会形成非常鲜明的对比效果。但如果你将它们混合在一起，就会形成非常脏的色调，因为它们会相互中和。

使用彩色色粉笔

首先，我们要弄清楚色粉画与其他画种有什么不同。创作水彩画、油画和丙烯画时，都可以用小调色板调和三原色、黑色和白色，但创作色粉画却需要许多色粉笔，虽然色粉笔也可以调色，但我们是在绘图和上色的过程中，在画纸上直接调色，而不是在上色前用调色板调色。所以，为了不弄坏和弄脏画纸，我们一开始就需要把各种色彩和色调的笔都准备好。

在第 14 页，我们罗列了 30 种颜色，其中包括亮色、中间色和暗色，也包括深色和中性色。

色粉的色调与饱和度

在本书的开头，我们学习的是如何绘制单色图画，并思考了色调的差异（见第 26 页），换言之，我们将注意力都集中在明暗之中。但生活远比这些要丰富得多，除了色调，还有色彩。我们不仅要思考色调的差异，也要思考饱和度的不同。

色调 一种颜色的明暗特征。

饱和度 色彩的鲜艳程度。饱和的颜料看起来非常明亮。质量越好的色粉笔，所使用的颜料越纯净，相比较廉价的色粉笔，其色彩饱和度就越高。

蓝色色调梯

回忆一下第 20 页的黑白色调梯。上图是一个蓝色色调梯，我准备用这些颜色来画天空。我从笔盒里选了 4 支蓝色色粉笔，涵盖了亮色、中间色和暗色，我把颜色相接的地方进行了揉擦。

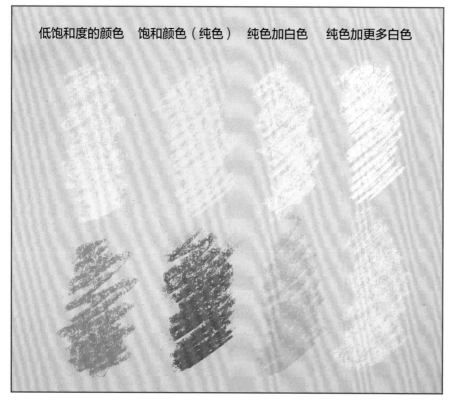

低饱和度的颜色　饱和颜色（纯色）　纯色加白色　纯色加更多白色

饱和度

左图展示了 8 种不同色粉颜色的饱和度与色调的差异。左数第二列是饱和黄色（纯黄色）和饱和紫色（纯紫色）。

纯色的右边，色调更加明亮了，这是因为在调色过程中增加了白色。

纯色的左边，是饱和度比较低的黄色和紫色。在调色过程中，虽然也增加了白色，但由于还增加了其他颜色，导致最终颜色没那么鲜艳。

色粉混色方法

虽然我们有不少颜色可以使用，但仍需要在画纸上混色调色，才能呈现出更加精致的效果。

混色的方法很多，可以画线，可以揉擦，还可以叠色。但最好的方法还是你自己去尝试，看看这些方法能让你的色粉画呈现出什么样的效果。质量越好的色粉笔使用的颜料越纯净，混色效果也越清晰。优质色粉笔的色调和饱和度也更丰富，从深暗到明亮，从高饱和度到低饱和度，应有尽有。

下图首先使用了叠色方法，在一种颜色上叠加其他饱和颜色，再用揉擦方法，呈现更细致的混色效果。

排线混色

通过排线的方法，将黄色、绿色和蓝绿色混合。这种方法适合画草。

揉擦混色

在左图中，我首先用亮色绘制草图，并重复叠加色彩，再用手指将它们揉擦，最终得到一幅精致而有朦胧感的风景画。

这幅画展示了混色与调色如何减少色彩的饱和度。所以，你可以放心大胆地去使用纯色。因为无论你想创作什么类型的画，都可以使用饱和色来混合调色，但你无法用已经淡化的颜色来混合成饱和度高的纯色。

风景画远景选色

风景画是个非常合适的练习主题，在创作风景画时，我们要思考如何选色和混色。我们要想在风景画中营造深度和距离感，可通过以下两种方法来实现：（明暗）色调变化和（偏纯或偏淡的）色彩饱和度变化。为了帮助大家理解，我们可以先回顾一下之前讲过的用单色（黑色和白色）进行创作的方法。

距离与色调

当我们沉醉于色彩的世界时，很容易忘记色调的重要性。不过，如果我们想让作品更有深度就要注意作品的明暗对比，近景的明暗对比是最明显的，远景的色调范围则比较小，因为从近景到远景的空中飘浮着许多微粒，导致画面色调越来越柔、越来越淡，这种效果就叫色调衰退。

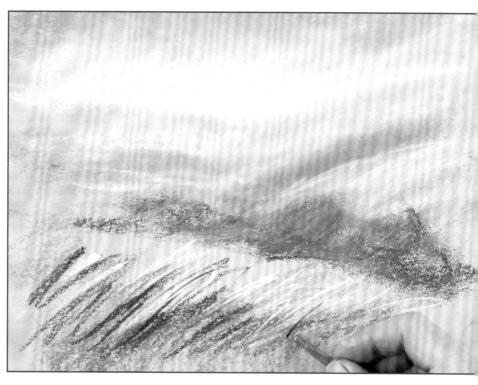

色调速写

在使用色彩之前，可以先用黑白色快速简单地勾画草图。如上图所示，用木炭条和白色色粉笔，勾出风景画的草图。注意如何在近景草地中表现出最大的明暗反差，至于远处的山川和天空，则使用色调梯中部中间色调的灰色。

用色彩营造距离感

如果你要创作一幅彩色风景画，并且想要营造出距离感，可以先了解一下这些简单的规则：

纯度 纯度越高，色彩的饱和度就越高，在画面中就越有渐近的感觉，而混色与中间色则有渐远的感觉。

色温 红色和黄色等暖色系有渐近感，而蓝色和紫色等冷色系则有渐远感。

为了呈现色调衰退的效果，可以在近景中使用更纯的黄色、橙色和黄绿色，在中景中换成偏蓝的绿色，在远景中使用更冷、更灰的蓝色与紫色的混色。

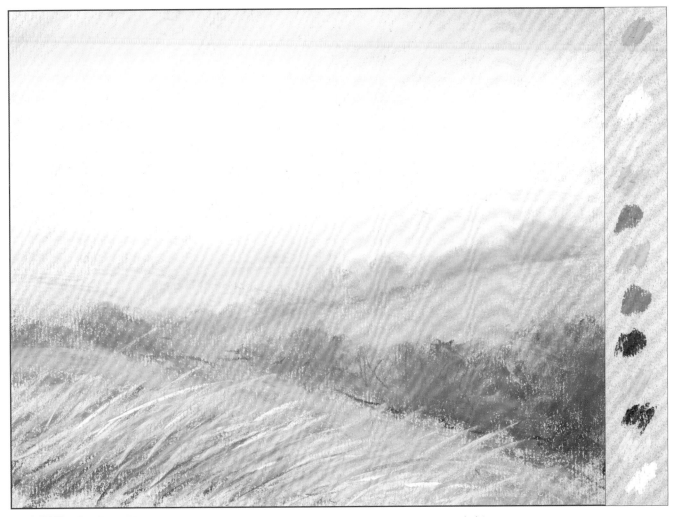

麦田风景

这幅画展示了如何在风景画中营造距离感，即在近景中使用更温暖、更鲜明的颜色，在远景中使用更柔和的颜色。图画右侧的颜色示例展示的便是画中所使用的颜色。

为了进一步强化远景的朦胧感，我还进行了揉擦处理。一些偏亮的黄绿色在揉擦过程中被更冷的蓝色和淡紫灰色中和了。这种方式对色粉画非常适用。

色板

我发现，在作画的纸上用色板试色是个非常好的办法（见上图右侧）。在这幅画中，我使用的都是尤尼逊色粉笔，从上至下分别是：蓝绿3，蓝紫9，灰28，新增31，蓝紫2，灰34，土黄绿9，绿15，黑8，新增9，土棕29，绿12和灰27。

波浪起伏的田野

在这幅风景画中，近景的色彩更为丰富，而远景颜色淡薄朦胧，呈现出深沉而遥远的感觉。画中所使用的色粉笔有：蓝绿 3，蓝紫 9，新增 31，蓝紫 2，灰 34，土黄绿 9，绿 15，黑 8，新增 9，土棕 29，绿 12 和灰 27。

你需要：

任意色粉画纸：灰色纸
色粉笔：蓝绿色、亮蓝色、高亮蓝色、淡紫色、淡紫灰色、蓝灰色、亮绿色、中间绿色、深绿色、亮黄色、奶白色和暖棕色

1 用木炭条轻轻画出非常简单的线稿。在画面一侧预留大面积空白，方便稍后试色。

2 选一种明亮的蓝色来画天空的顶部。在画纸上试色很重要，所以，在你要上色的地方先涂一点点——在这幅画中，就是画纸顶部。

3 选一种更亮的蓝色，用来画天空的中间部分。在天空中间画一些线条，与之前的蓝色交错。

4 选一种比之前更亮的蓝色来画天空底部，在地平线附近重复上述步骤。

5 选一些柔和的颜色——中间色调或低饱和度的颜色——来画山丘，用潦草的线条将山丘画在天空颜色的下方。我使用的是淡紫色和淡紫灰色，好让远景中朦胧的山间呈现出蓝紫色。这时你会发现，并没有哪种色粉颜色是最完美的，这也是为什么我们要将不同颜色交叉排线，在排线过程中，就可以改变色调，排线可以帮助我们试色。

6 选好适用于天空和远处山丘的冷色后，就要选一些颜色用于渐近的场景：选蓝灰色来画远处的树，选亮绿色、中间绿色和深绿色来画慢慢靠近田野的部分，选亮绿色、亮黄色、暖棕色和奶白色来画近景。

7 试好颜色后，站远一点观察。如果发现蓝灰色看起来色彩太强烈了，就再加一点亮蓝色和紫灰色线条，直到颜色合适为止。

8 好了，现在开始作画吧。从色彩饱和度最高的画面顶部开始，用选好的那三种蓝色来画，色彩从亮色向中性色转变，天空的颜色也就越来越淡。

9 使用中间灰色或浅紫色来画处处的山丘，并覆盖在天空底部的色粉上。这样一来，就可以很好地混色，以免在揉擦后画面中的颜色突变。

10 中景用明亮带蓝的绿色，轻轻勾出线条，然后揉擦。这样，天空与远处山丘的颜色就融入绿色之中了。

11 选择更明亮、饱和度更高的绿色，用更大力度画出更清晰的线条，来表现绿地。

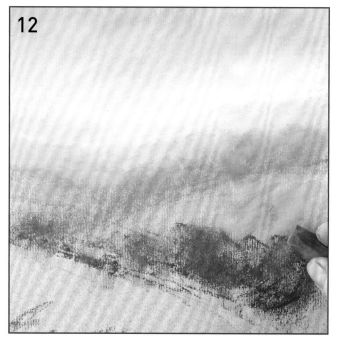

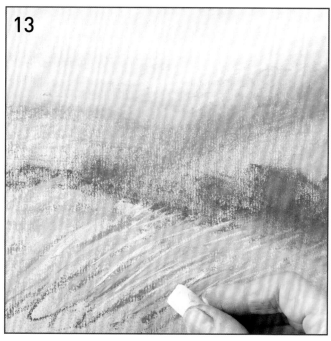

12 加一点更深的绿色和棕色，表现出近景中的树木。用色粉笔侧面画出比较粗的线条，然后轻轻扭转，勾出树的形状。越靠近前方，下笔力度越大，线条越深。

13 用排线技法，将比较深的绿色和比较明亮的奶白色用于最前方的草地处，同时搭配一些黄色和暖棕色，暖色系可以让画面更有渐近感。加大力度，强化近景效果。最后，站远一点，观察作品。如有必要，可做些调整（参见第7步）。

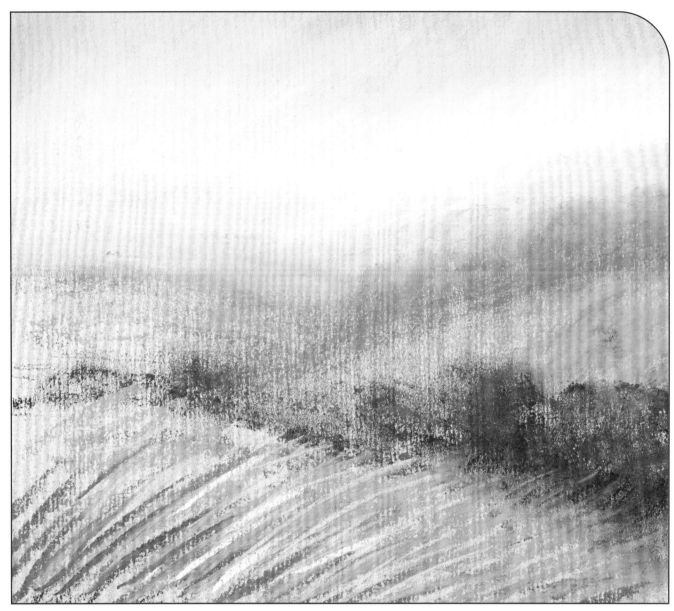

完成图

为了让近景达到渐近感的效果，我综合使用了以下四种方法：

- 使用较为饱和的色彩
- 使用较为温暖的色调
- 使用较为广泛的色调
- 使用较大力度排线

■ 画纸颜色与色调

初学者可能会觉得很难选择合适的画纸来创作色粉画。优质的色粉画纸颜色范围非常广，从明亮的到中性的，从浅色的到深色的，应有尽有。

接下来，我们就来了解一下画纸的颜色会如何影响作品的呈现，以及纸张色调的重要性。画纸的选择无对错之分，但画纸颜色会影响你作画的心情。

选择画纸

在开始创作之前，最好先在你想要画的纸上试试颜色。参考右边这些颜色示例，用相同的四种颜色在不同的画纸上试色。你会观察到颜色在比较亮的纸上看起来比较暗，而在比较暗的纸上看起来比较亮。有时，你甚至很难相信这些是相同的颜色。

建议你在创作色粉画时不要使用白色画纸，用中间色调的纸会更好。如果你以前画过其他种类的画（比如水彩画），可能会觉得这样很奇怪。想要知道原因，最好的办法就是选几种颜色和不同色调的色粉画纸，自己在上面试色看看。

颜色的变化

因为色粉颜色在不同画纸上的表现不同，所以我们有时要稍微改变一下色粉颜色。例如，在右侧示例中，如果要让蓝绿色在棕色纸上看起来比较暗，就需要比示例颜色更深的蓝绿色。

当我们想在深色画纸上营造深度和阴影感觉时，就要选用更浓、更暗的色粉颜色。

氛围

　　画纸颜色会融入画面颜色，这对于作品氛围的影响非常大。用明亮温暖颜色的画纸，可以创作生动活泼的作品；用中性色画纸，可以营造宁静平和的感觉。我喜欢用赤土色画纸来创作海滩景色，这种颜色能与蓝色形成鲜明对比，又能与皮肤色调保持和谐。创作肖像画时，最好选择与肖像主角皮肤色调相近的画纸。画纸的选择也是经验的积累，如果你对自己的画作不满意，并怀疑是不是受画纸颜色或纹理的影响，不妨换一张纸，再画一幅相同的作品试试。重画一遍并不难，而换一种颜色的画纸常常会感觉更好。

对比与深度

这幅作品名叫《爱我，滕德尔》(*Love me Tender*)，借助深蓝色背景，表达出一种深沉的情感。高光部分是明亮的舞台灯光，与深色背景形成了鲜明对比。

热情与戏剧性

《卡拉波斯》(*Carabosse*) 这幅作品中，用深红色的背景，营造出热情与戏剧性的氛围。

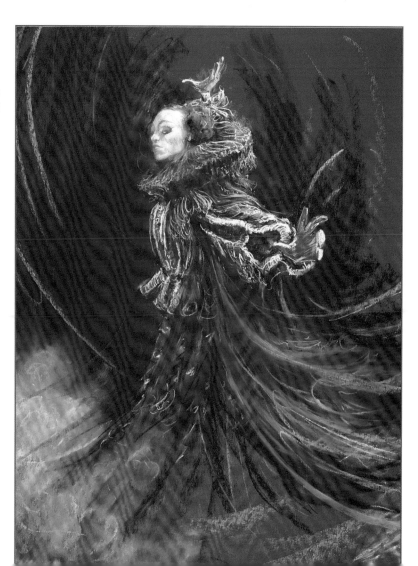

氛围营造练习

最好的练习就是在不同颜色的画纸上，画相似或完全相同的作品，以此比较色粉的表现。选一些简单的东西来画，比较的效果更好。

虽然我们可以用画纸来做背景颜色，但我们还可以再用色粉笔增加一些背景，描绘出主体的形状。在空旷的画面中，可以在适当位置增加一些暗色和亮色背景，让主体"突出"，显得更真实、更立体。

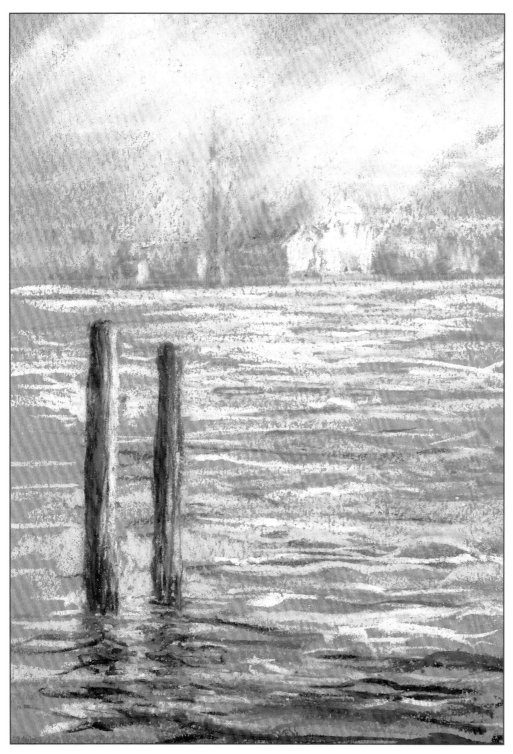

暗或明?

这两幅威尼斯的速写图,似乎描绘的是两天的景色,拥有两种天气状况。使用深色调的画纸(上页),强化了一种戏剧感;而使用中性色调的画纸(本页),则营造出更为宁静明朗的感觉。之所以造成这种差别,部分原因是我在本页画纸上构图时用的是比较亮的色粉颜料,尤其是水域部分;另一个原因是,这张中性画纸是暖色系沙棕色,也能营造出比较明朗的氛围。

风景画

 风景画的主题非常庞大，要让它简单一点，可以把它分成几个部分，并将每个部分当作一个特定主题。

 但有一点要非常注意，景色会随着天气状况而经常变化，时间不同，年份不同，景色也不同。所以，我们在创作风景画时，不仅要捕捉到自己所看见的景色，还要尝试表现出别人所看到的景色。在讲述色彩的章节里，我们主要考虑用混色的方法来营造气氛和距离感。但现在，我们要学习如何通过改变线条来表现风景的特征和结构。

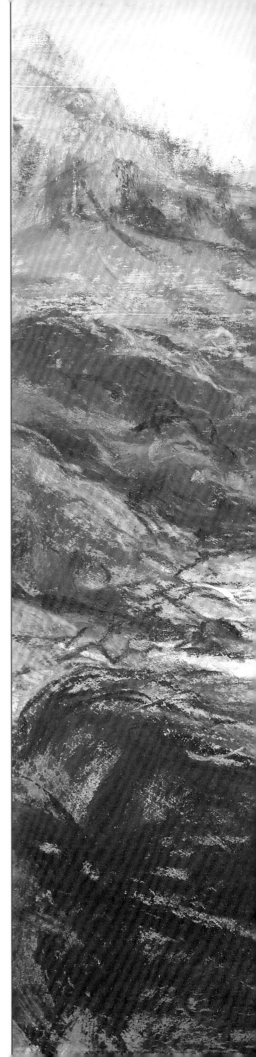

荒原小溪

这幅画（按实际大小复制在此）就是典型的用色粉笔创作的色调衰退的作品。为了营造出沼泽朦胧的距离感，我在近景中使用土黄色，并在远景中使用淡紫色和冷灰色，与近景形成反差。

我的线条变化多端，表现朦胧的远景时是柔和模糊的，表现岩石时是比较生硬的笔触，而表现水流时是扭转的曲线。

山脉：大地的排列

在连绵起伏的山脉景色中，没有什么坚硬的边缘，我们可以滚动和扭转色粉笔，描绘出柔和曲线的流动感。

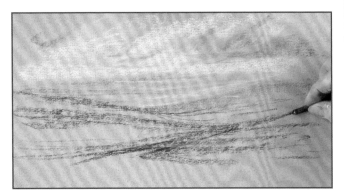

连绵山脉木炭条速写

用单色调速写的方式，可以有效地找准作画的感觉。我喜欢用木炭条、奶白色或白色软性色粉笔。通过扭转线条，找到山脉连绵起伏的感觉，通过揉擦，营造远景的距离感。

连绵山脉彩笔速写

用几种颜色进行 10 分钟速写，捕捉到山脉连绵起伏并消失在朦胧的远处的柔和感。记住，"少即是多"：略去细节，可以表现出更深远的氛围。

勾勒岩石

岩石坚硬而沉重，常常有尖锐的边缘。通过使用色粉笔的边缘，画出参差不齐的线条，并在某些地方加重下笔力度，就可以营造出这种坚硬的效果。

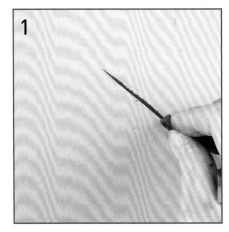

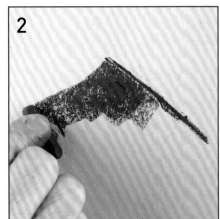

1 用色粉笔的边缘，加重下笔力度，画出一道非常清晰的线条。

2 用色粉笔边缘，沿着线条画出岩石的阴影。再加重下笔力度，画出另一道阴影。

3 综合使用这样的技法，就可以快速画出裸露的岩石表面了。

色调反差与锐角边缘

为了营造出岩石表面坚硬的效果，我使用了大色调反差，在最暗的阴影处或最亮的光亮处都加重下笔力度，形成巨大的反差。

小贴士

要想画出尖锐的线条，不需要笔尖，只要用笔的边缘即可。如果你不小心把色粉笔掉落在地并摔断了，记得都捡起来收好。当你要画尖锐的线条和细节时，这些断笔就非常好用。

荒野岩石速写

我在这里用奶白色色粉笔的边缘画出高光部分。

廷塔杰尔的悬崖

这幅速写使用了木炭条和白色色粉笔。我用尖锐、坚硬、参差不齐的线条来表现近景中的悬崖峭壁，在远景中减轻下笔力度，营造出距离感。

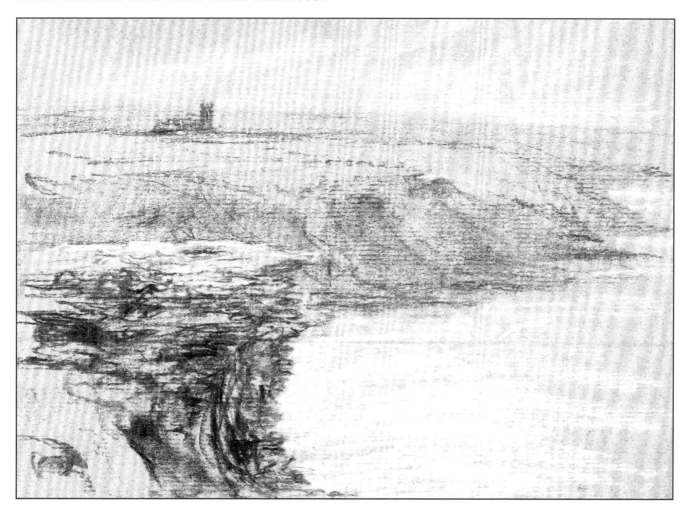

突岩

在创作之前，要先想一想色调反差的问题，以及如何营造出氛围感。要注意近景中强烈的色调反差，也要注意远景里朦胧的中间色调的灰色。想要表现高耸的感觉，就要让近景和远景的差别比普通作品里的更明显。

你需要：

温莎纸：冷蓝色

木炭条

色粉笔：中间绿色、亮绿色、淡紫灰色、亮蓝灰色、淡紫色、土黄色、亮橄榄绿色、中间橄榄绿色、极深蓝色、蓝灰色、极深棕色、深绿色、生赭色、淡暖黄色

缩略速写

用木炭条和亮色软性色粉笔进行缩略速写，可以帮助你找到主体和营造氛围感。

配色

尤尼逊蓝紫 9，蓝紫 7，新增 31，灰 27，蓝紫 2，灰 34，土棕 32，土黄绿 9，绿 15，黑 18，土棕 6，新增 51，新增 31，黑 8，灰 20，黄 17

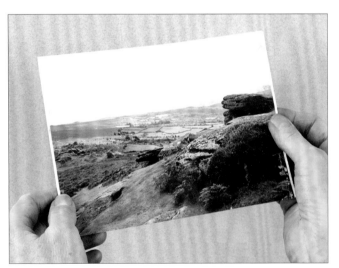

参考照片

为了选好纸张颜色，我会把照片放在纸张上面，看看照片是否能完美融入纸张。记住，画纸也是画面的一部分，画纸颜色也是作品颜色的一部分。

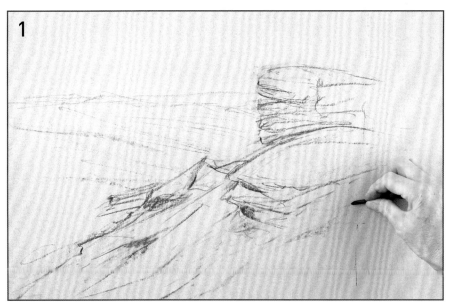

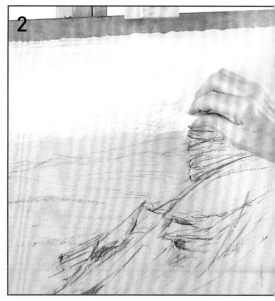

1 参考照片和之前的速写草图。用木炭条在纸上勾出主体形状。记得预留空白处，方便试色。不必复刻照片，只要抓住线条特征即可。用弧线表示连绵的山脉，用方块表示近景中的石头。

2 天空是非常苍白的，所以在选择颜色时，要给天空的顶部选比较亮的颜色。先选择中间蓝色和亮蓝色，用笔锋上色。上到石头位置时，笔锋用力画出非常明显的边缘线。

3 再对天空进行揉擦，在靠近地平线的地方加一些淡紫灰色。用奶白色色粉笔的侧面，描绘出云朵。揉擦时，沿着山脉的线条加大力度。

4 用亮蓝灰色给远处的山脉上色，在山脉处混合一些淡紫色，让色调柔和一些，然后再沿着弯弯曲曲的山脉进行揉擦。

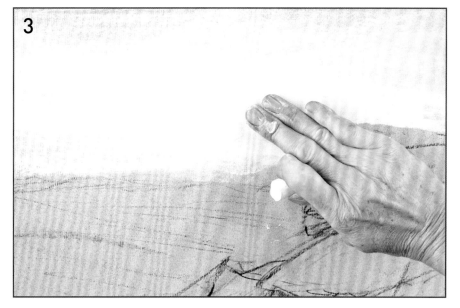

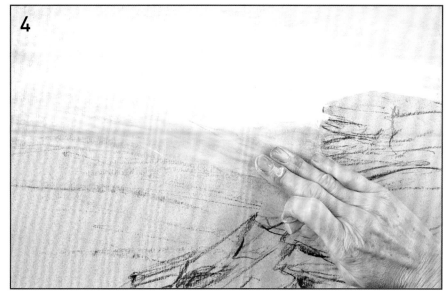

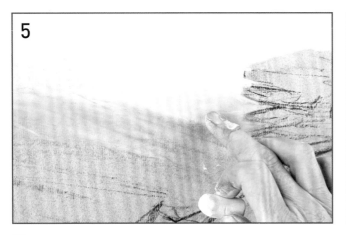

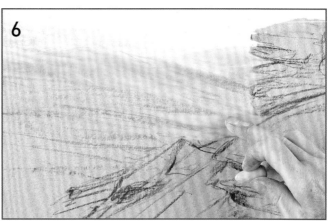

5 在山脉之间,用天空的颜色(淡紫灰色)增加一点高光,并将颜色柔化,使山脉之间产生区别。

6 用亮蓝灰色沿着地上的线条,给中景上色,在一些线条之间叠加一些土黄色,形成远处的田野和边界。

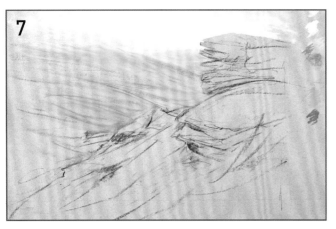

7 用亮橄榄绿色和中间橄榄绿色为较远的山底上色。这部分仍属于中景,不宜使用过于饱和的颜色,给这部分轻轻上色即可。注意留出一些间隙,露出中间色调的地面。

8 沿着地面边缘增加亮蓝灰色来表现树木。注意,越靠近近景位置树木越大。不要尝试刻画任何细节,笔触要轻。完成这部分后,去洗洗手。现在还没必要完成远景部分,但要先控制好近景位置,保证画面平衡。

9 虽然近景中的岩石非常暗,但我们还是要避免使用黑色,免得画面看起来太沉重。可以用极深蓝色代替。用这个颜色给最暗的暗部上色,加大下笔力度。用笔锋画出尖锐清晰的线条,用侧面画出阴影部分。

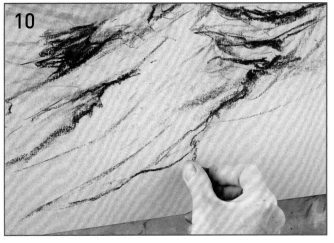

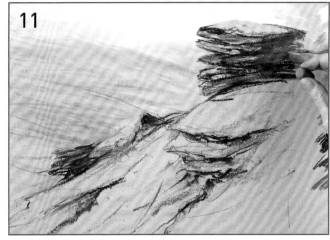

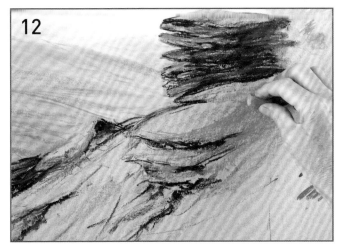

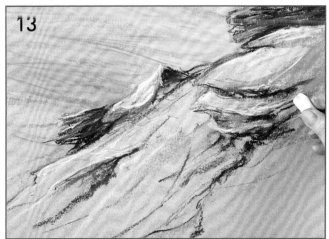

10 参考第72页的技法，用相同颜色刻画近景的岩石。

11 加一点蓝灰色在岩石上，营造光面效果。

12 用极深棕色色粉笔的笔锋增强画面感，在尖锐细节处增加暗色调；用亮蓝灰色色粉笔的侧面勾勒几道线条。

13 用淡紫灰色色粉笔画出旋扭的细线，呈现出照射在岩石边缘的光。

14 用中间橄榄绿色色粉笔增加柔和感，将这些颜色进行揉擦，与岩石形成对比。

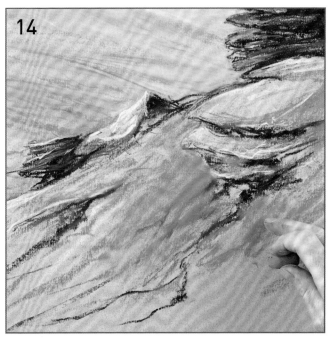

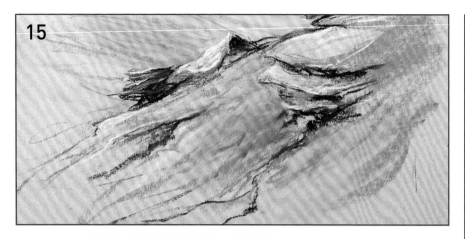

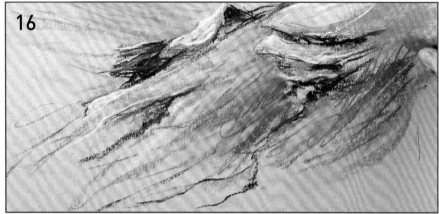

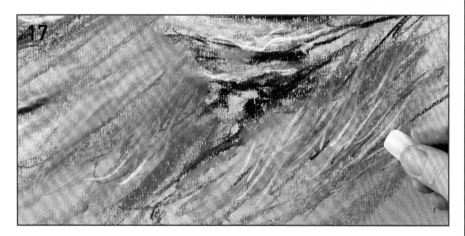

15 用亮橄榄绿色色粉笔来增加高光，表现地面的边界轮廓。

16 用深绿色色粉笔排线增加渐近感。强烈的色调和参差不齐的线条都能营造出近景与远景的反差感。

17 用其他绿色、生赭色和暖黄色色粉笔增加一些纤细的草。

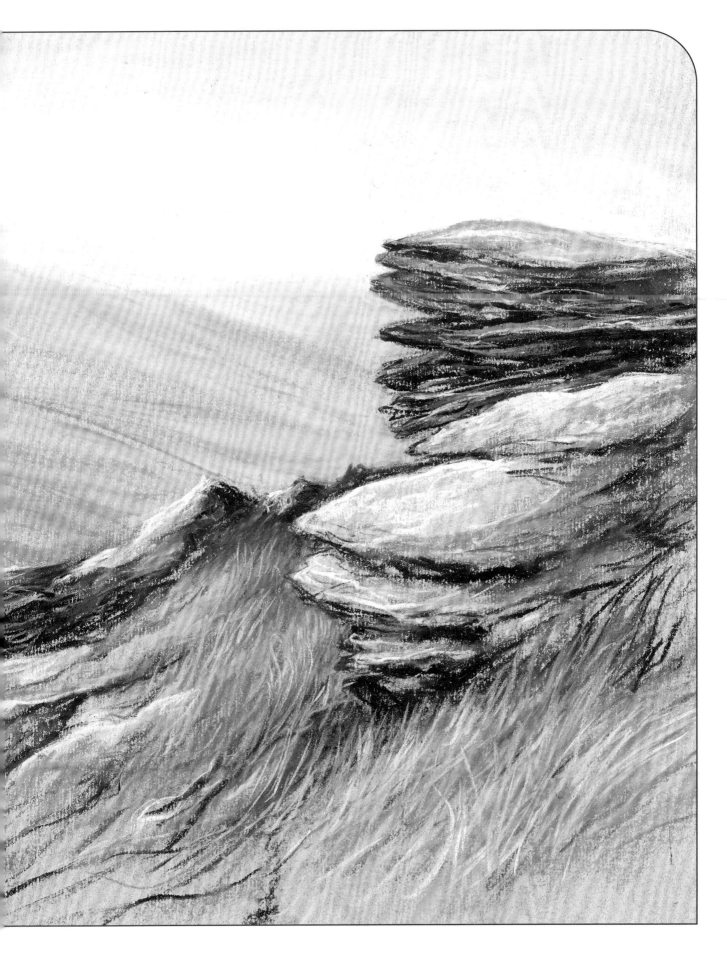

突岩后的阳光

　　这幅画使用了湛蓝色画纸，比前面的作品里使用的画纸色调更深一些，呈现出来的作品颜色也更丰富一些。用比较深的画纸来画岩石会产生一种厚重的感觉。在顶部的天空中露出画纸的蓝色，显得阳光更加明媚。在这幅画里，还使用了更明亮的淡紫色来刻画岩石和远景。

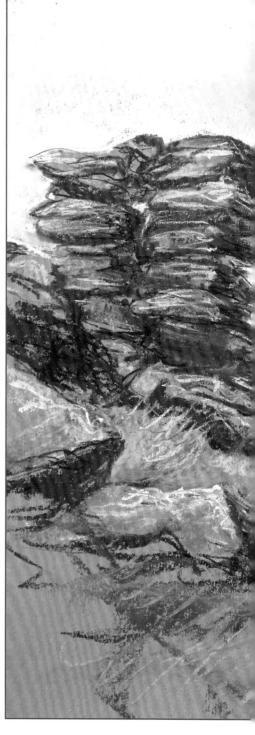

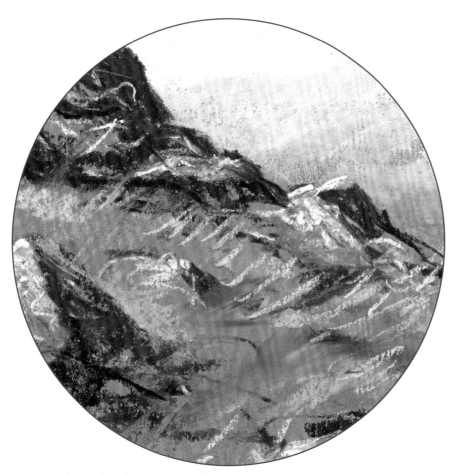

　　在近景岩石中，你可以看到有些地方的线条画得很重，有些地方则是轻轻略画。注意，笔触比较轻的线条所表现的是草。这些线条与混了色的背景形成对比。

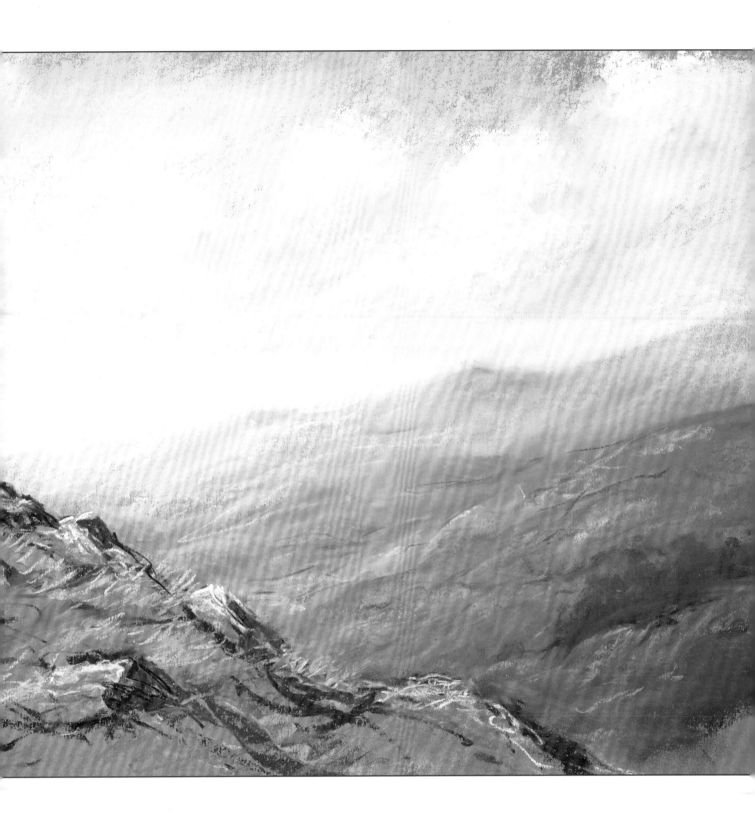

天空

天空也是非常适合软性色粉笔的主题，因为天空中有许多微妙的变化，还有一层层变化多端的云。

给云上色时，我会把蓝蓝的天空想象成一个剧院的背景幕，云朵就像一幕幕场景，从这块幕布前穿过。我们来看一下不同种类的天空示例。

天空细节

平坦的天空也有变化，从最上面的饱和蓝色，慢慢到远处的淡蓝色，要用好几层色粉来表现。如果不使用足够的色粉，就没办法自然地覆盖住画纸。注意观察远处的蓝色是如何慢慢变灰、变紫的。

云朵细节

云朵有轮廓比较分明的一面，一般就是阳光照射的位置，也有比较柔和的一面，也就是比较阴暗的位置。

云底的温度有变化，所以云朵或云团一般都有比较平的底边。这种底边慢慢消失在远处，云朵也越来越近。

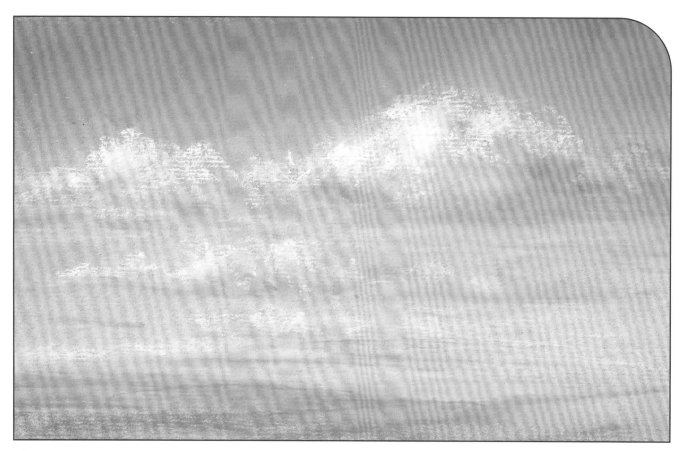

夏日

注意观察云朵如何影响地面的颜色，以及画面中云的颜色如何变化。这些变化都要非常自然地呈现，让画面显得和谐。别忘了将之前学过的技法用于云朵绘制中——越到远处的云朵越小。你会看见云朵的底边慢慢消失在远处，云朵也越来越近。

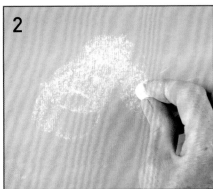
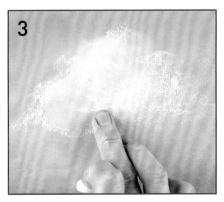

积云

你可以在蓝蓝的天空图层上，再画一些蓬松的积云。

积云比天空要低一点，因此，天空要有层次感，也就是说，天空的颜色要有变化，从顶部非常饱和的蓝色，逐渐变成远处更淡更微弱的蓝色。

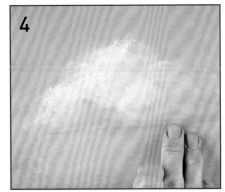
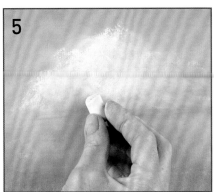

1 想画出非常平坦的蓝天，就要用色粉笔涂画好几层，一层层将画纸原本的颜色覆盖住。可以用手掌根快速揉擦，形成平坦的感觉。

2 用奶白色色粉笔的侧面添加一些线圈。

3 将线圈揉擦，然后再轻轻地添加更多的线圈，形成积云的形状。在边界处加大下笔力度，表现出有光照射的感觉。

4 在靠近云底的阴影区域，用紫色描影。

5 用一点点淡粉色，增加温暖的效果，再用奶白色表现高光位置。如有必要，还可以用蓝色色粉笔修整一下云朵的形状，或者用刮片刮去多余的色粉。但不要柔化、揉擦或刮出高亮线条，你需要用它们来吸引观众的注意力，所以，要保证它们都留在画面上。

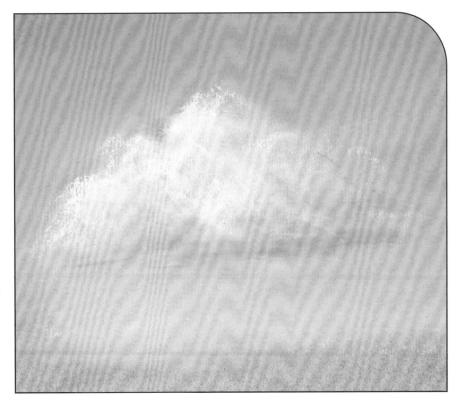

完成效果

如果想让画面中产生一个焦点，可以调整云朵的部分边缘，并营造一种更强烈的明暗对比效果。在这里，给云朵较亮那边的天空加一些饱和度最高的蓝色，让它与奶白色高光部分形成对比。

卷云

卷云出现在比较高的天空中，明亮又纤细。要想呈现卷云效果，可以用奶白色和其他更亮的颜色在蓝色上画出亮线条，并进行柔化，让它们比积云（见第 83 页）更柔和。

1 层层叠加不同的蓝色，并进行揉擦，直至画纸纹理被完全覆盖，以此营造出平坦的画面效果。

2 用奶白色色粉笔，轻轻地画几道直线，偶尔扭转色粉笔，勾出纤细的卷云线条。

3 沿着线条的方向，将色粉揉擦进平坦的画面中。

卷云学习

在这幅画中，我在画纤细的卷云时，在某些地方下笔较重，让一些云看起来更立体。而另一些云则与之形成对比，被柔化后在天空中几乎难以看见。

软性色粉笔真的非常适合这种景色，只要轻轻一画，再揉擦，再轻轻画几层，就能表现出云朵的样子。质量越好的色粉笔表现力越好。

夸张的天空

在画暴风雨天空时，为了捕捉到夸张的动态和力量，要增大画幅，并最好站在画板前来画。

要表现乌云密布天空时，就需要用大臂挥大力才能画到大片区域。

要使用的颜色可能更暗，需使用更多的灰色、紫色及蓝色。

速写草图

这幅作品里的天空占据了画面的三分之二，选用中间色调的画纸，并用宽广有力的粗线条画出大地的位置，然后用有力的曲线勾出云团的位置。画好这两片主区域后，草图就到此为止，可以开始上色了。这幅速写草图的意义就是帮助你弄清楚该如何上色。

荒野里的雨天

像之前的速写草图一样，先用大力的粗线条勾勒出云团和山脉的位置，再对云团周围的蓝色天空进行揉擦。

然后用紫色和蓝灰色集中绘制云团的阴影区。天空与云团阴影形成鲜明对比，显得更加鲜艳和明亮。因此，可以用亮蓝色来绘制天空，并在远处用淡紫色进行柔和淡化。在地平线上有一道亮光，所以在这里混入了奶白色。

揉擦时力度要大，强化云团的柔和感。为了方便揉擦，我站在了画架前，这样能更好加大力度。

再用淡紫色、粉色和奶白色增加高光，让云团一层比一层明亮。

下方的荒野添加了一些细节和色彩，并混合了一些棕色和绿色，让荒野与云团相融。注意，在下方的荒野里也有云团的蓝色阴影。

■ 水

关于如何用色粉来画水，可以用一整本书来讲述。有各种各样的方法可以画出流水的波光粼粼、湖泊的平静安宁或大海的波涛汹涌。

一般而言，我们会综合观察运用不同技法来进行创作。下面例举了表现不同类型水的不同技法。在每种示例中，线条方向可以表现出水的类型。

■ 水面的光

如果你要画宁静平坦的水，可以用水平线来表现。用亮蓝色画线和揉擦画出天空，用更深的蓝绿色画出大海。用亮蓝绿色在水面上画出水平线，再用奶白色软性色粉笔也画一些线，用色粉笔的长边让线条保持水平。注意不要混合这些线条，如果这些线条被混合了，就会失去"闪烁"的感觉。

将大海上方的天空增加一些奶白色，以增强亮度。在海面中央也增加一层亮光。

简单的水光

想要在平静的水面上营造波光粼粼的感觉，可以从暗到明增加图层，利用色粉笔的长边画出水平的线条，一边画一边想象水面是平的。

更加动感的水光

在平静水面（如上图）的基础上，增加几层深蓝色，然后再用更亮的蓝色或绿色、奶白色或白色来添加高光。

想要表现水中涟漪荡出光亮的感觉，可以用色粉笔的长边画出水平线，但要不时轻轻地扭转（参考第50页中提到的旋扭技法）。轻微的力度变化也可以增加涟漪和小波纹的感觉。

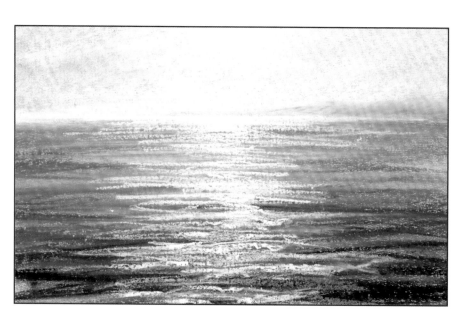

低潮

为了表现出低潮时的平静水面，要小心翼翼地让所有的水纹线条都保持水平，而岩石则用扭曲、更加动态的线条来勾画。另外，还对一些地方的水面和天空进行了揉擦，使远处变得朦胧，呈现出平坦的效果。

海光

这幅画的焦点在于太阳冲破云层时所照耀的光芒。通过使用奶白色色粉笔加大下笔力度来强化水面的亮光。在表现水面闪烁的波光时，轻轻地在画纸上擦两笔奶白色即可，不用进行揉擦。色粉会将画纸的纹理突显出来，营造出闪烁的感觉。如果进行了揉擦，纹理就会被完全覆盖，所以切记不要再触碰这些线条。最后，用桃红色为画面增加一份临近日落的暖色感。

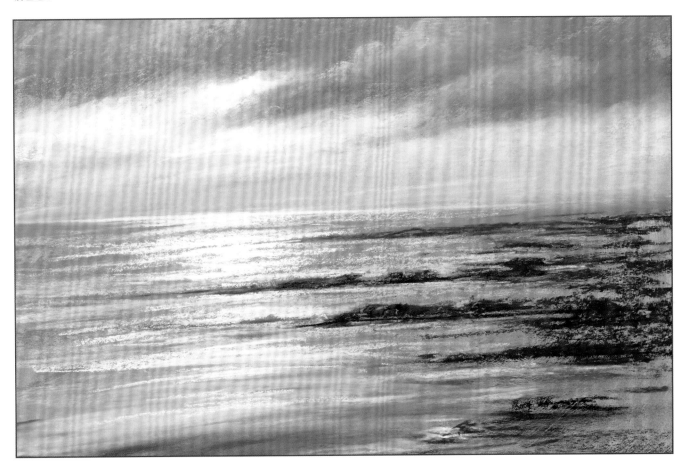

海浪

通过一层层揉擦，并绘制动态线条来表现波涛汹涌的海浪，一般从比较深的图层开始，一层层在上面增加比较亮的颜色。

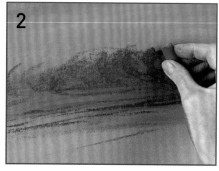

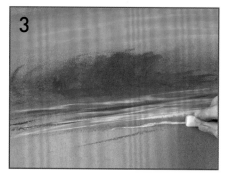

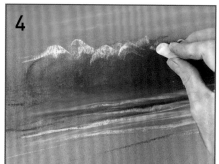

1 再波涛汹涌的海洋也有地平线，因此，要增加一些黑色、中间蓝色和蓝绿色，并将它们混合进水平线条里，表现出海洋和天空。

2 用深绿色曲线来表现大海浪，绘制时注意观察海浪的形状。

3 柔化海浪的颜色，在水面比较亮的地方增加一些奶白色，并混合进海浪里。波浪弯曲的下方有深深的阴影，但阴影前方的水面比较平坦，因而会倒映天空的亮光。选一支亮色的色粉笔，用笔锋画出水平线，再轻微地扭转线条，营造出光洒在波纹上的效果。

4 混合一些地方的奶白色，另一些地方保持原状。用奶白色色粉笔再增加一些明亮的曲线，来表现海浪顶部的浪花。

5 继续增加线条。想象这些海浪正向你扑来。用更亮的颜色勾勒线条，表现海浪扑打的方向。

6 用比较深的蓝绿色加强波峰下方波浪的深度和动感，凸显海浪的曲线。

7 用纯白色小点表现溅起的浪花，在画面较低的位置，用沙色水平线条勾出海滩。

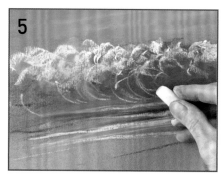

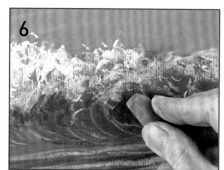

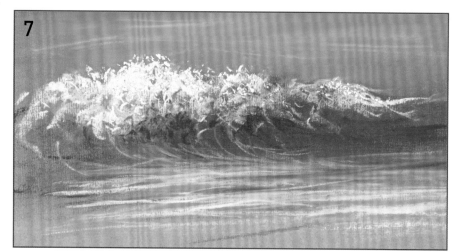

浪花

还有一种方法可以呈现浪花效果，就是将画纸平放，再用刮片将白色色粉刮落在画面上。小小的色粉碎末可以呈现出非常好的浪花效果。

技法：沿着色粉笔推拉刀片，刮落细小的粉末。

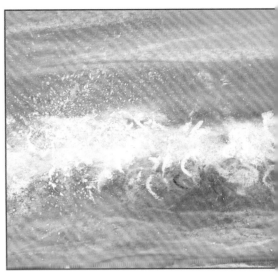

上页海浪上面的浪花效果就是用这种方法做出来的。

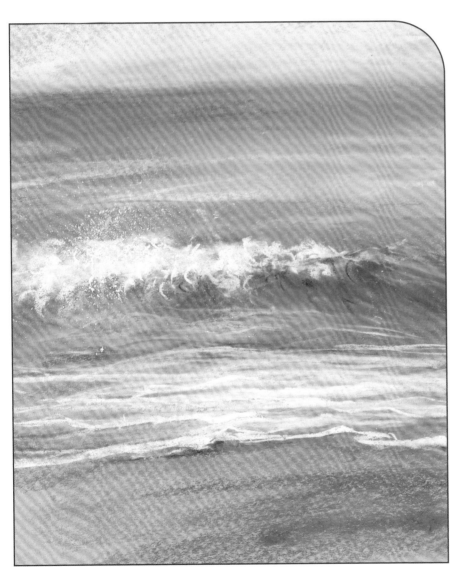

海岸边

这幅画使用了上页介绍的技法，但绘制范围更广，延伸到了海面上与海浪下。我用变化的曲线来绘制海浪，在某些地方将它们柔化，并将海滩的颜色融入其中。注意观察海浪上方的海面如何进行混合，才能与海浪本身形成对比。

平静的水面与倒影

如果你想呈现平静祥和的水面效果，可以叠加两三层色粉，然后顺着地平线方向将色彩混合。

倒影的黄金法则就是必须在倒映物体的垂直下方。记住，光影与物体一样都会倒映，并且常常是倒映的光亮为作品增添了几分魅力。

倒映在平静海面的云

水中的倒影就在云的正下方。在添加倒影前，先将海面揉擦平坦，强化海面平静的效果。在添加倒影时，所有线条水平勾画，保持整体的平静感。

倒影草图

绘图之前，最好先练习如何选择色彩和捕捉水流波纹的光亮。

海湾景色

这是一幅速写草图，勾勒出了海湾广袤辽阔的感觉。我选用了亮赤土色画纸，与明亮的蓝色互补。在充满活力的画作部分（见第110—139页）中，你就会知道这种颜色与人物肖像的肤色是多么相衬。也因为如此，在绘制海滩景色时，会经常使用这种颜色。

涓涓流水

在日常生活中，可以坐在溪水旁边，观察湍急的流水和水流过石头产生的旋涡，然后练习速写。这样的速写虽成不了大作，但也很有意义——在练习中积累经验，因此，强烈建议要在日常生活中多练习速写。即便你再也不去看相同的景色，但只要坐在那里，专心致志地观察过，并把它们画了下来，你对主体的认识就会比纸上谈兵来得更加深刻，并且可以在下一次参考照片画相似的主体时派上用场。

溪水波纹：勾线

这是用木炭条轻轻勾勒的线条，试图表现出场景的生机和动态。

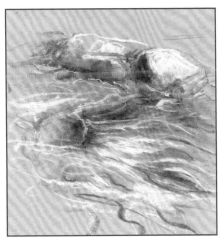

溪水波纹：色调草图

我用木炭条、奶白色和白色色粉笔绘制了这幅岩石周围的流水旋涡的草图，包括一些明暗对比。我将一些流水线条进行揉擦，并在上面勾勒明亮的线条，再用较大力度勾画岩石，让它们看起来更有沉重感。

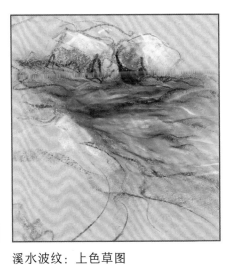

溪水波纹：上色草图

这里的构图方式如前，但使用了色彩来表现溪水的另一部分，并再次揉擦一些流水图层，加深了岩石的线条。

波状云

在这次练习中，我们将学习如何绘制入海口的波状云，如何用水和天空营造距离感和氛围感。我们要建立几个图层，要用揉擦技法来绘制天空，并用简单的水平线给入海口和海滨上色。至于画面中那些微小的人物，则用彩色铅笔来完成。

你需要：

康颂色粉纸：乳白色
木炭条
色粉笔：浅蓝色、中间蓝色、蓝绿色、淡紫灰色、浅灰蓝色、中间灰蓝色、深紫灰色、深灰色、暖浅灰色、淡奶白色、桃色、暖棕色和深棕色
彩色铅笔：深棕色和红赭色
刮片

参考照片

配色

尤尼逊蓝绿 3，蓝紫 9，蓝绿 10，新增 32，灰 33，灰 34，灰 8，新增 42，灰 27，土棕 14，土棕 29，新增 39 和蓝紫 8。还有两个附加颜色是彩色铅笔的（参见上面的"你需要"）。

1 要想画出清澈的天空，就不需要用木炭条，因为它会把画面弄脏。可以用天空颜色（比如亮蓝色）的色粉，画出大致的天空形状。轻轻勾勒草图，并画出云团下的阴影，形成大致的结构框架。再用尺子画出地平线，在画面下方留一些空间来画海洋。

2 用亮蓝色色粉笔的侧面覆盖天空的上部，注意避开云团。如果不小心涂到了云的边缘也不用担心，色粉的包容性很强，可以稍后再来调整。

3 在天空中部周围增加一些比较亮的中间蓝色粗线条。在天空中画一些俯冲的线条，在海面上画一些水平线条。

4 换一支蓝绿色色粉笔填满天空底部余下的空间，并在海面增加一些笔触。在天空（尤其是靠近底部的位置）轻轻覆盖一层淡紫灰色，柔化和弱化蓝色。在海面上也这样覆盖一层，并增加更多的水平线。

5 用两种灰蓝色加重海面，再用相同的颜色增加远处的山丘。

6 用深紫灰色覆盖远处的山丘，再用淡紫灰色覆盖一遍。再加一些淡紫灰色到右手边的山丘上，让它们显得更加遥远。

7 顺着云朵的方向，用深灰色色粉笔画出旋扭的曲线，绘制云底。

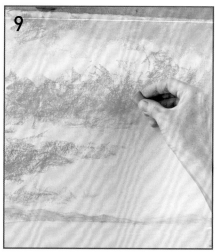

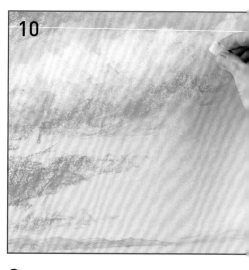

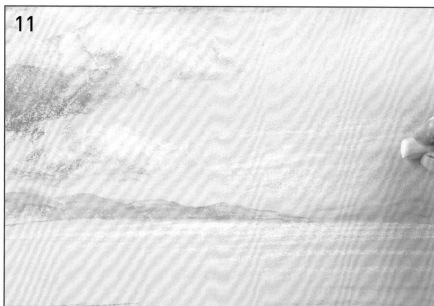

8 用相同的深灰色色粉笔在画面右下方的海面上画线。

9 用深紫灰色色粉笔在云团中部周围勾画出云的阴影。

10 用刮片刮去整幅画面多余的色粉，再用暖浅灰色色粉笔画出云朵上被阳光照射的区域。加大下笔力度，前后来回画圈。

11 用相同的颜色在靠近地平线的海面上加一些纤细的线条，用笔尖画出远处的细云。

12 在云的底部和右侧进行揉擦，顶部保持原状。然后用淡奶白色色粉笔在云的右上方增加高光。

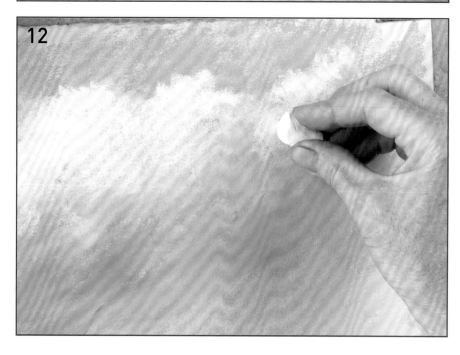

13 利用淡奶白色色粉笔的侧面，用短线条继续给云团顶部增加高光。

14 用桃色色粉笔画水平线条，给海滩上色，然后再用相同颜色在云团里增加一些纤细的笔触。

15 用暖棕色加深近景中的海滩。

16 用深棕色色粉笔尖在海滩上勾画，一直画到海里。

17 用同样的深棕色色粉笔，在左手边的山丘底部勾画一点点，然后用淡奶白色色粉笔尖，在地平线附近加些比较直的线条。

18 仍然用淡奶白色色粉笔，用较直的线条刻画大海区域，并用非常短的竖线条轻轻揉擦。

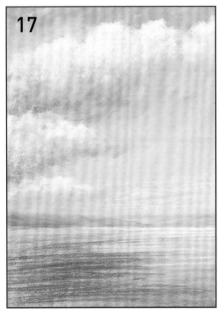

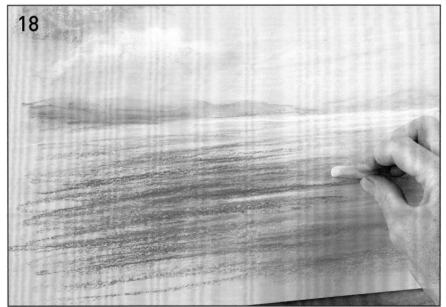

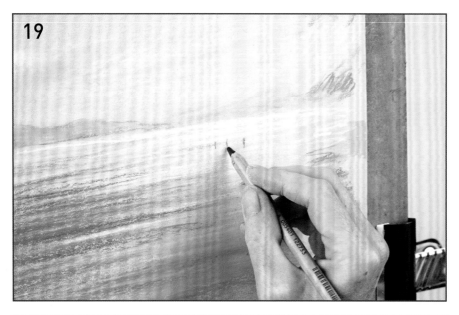

19 用深棕色彩色铅笔增加一些远处的人物。注意，这些人物非常小，跟竖着的小蝌蚪一样。

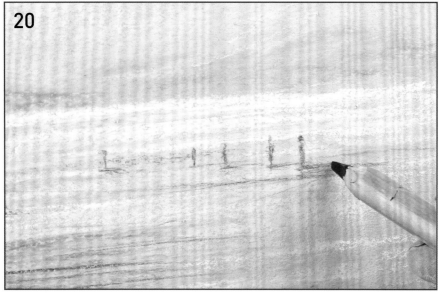

20 用深棕色彩色铅笔，给每个人物加一道短短的影子。

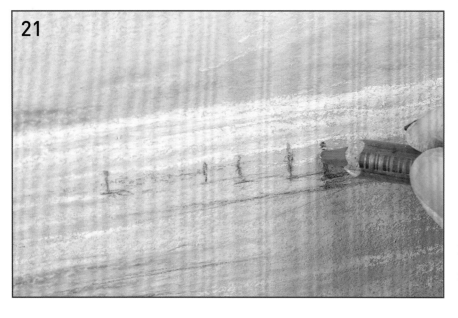

21 用红赭色彩色铅笔，给其中一个人物增加一个小小的红点，与其他人物形成一点点对比。

下页

完成图

用彩色铅笔给人物增加一些倒影以完善画面。此外，在水里增加一些光亮，柔化了远处的云。这些小小的笔触可以增加画面的深度，使作品更有意境。

树木

不同形状、不同年龄和不同季节的树木各有不同。在画树木时，还要根据树木的间距、树木在画面中的远近等情况，用不同方式去处理。

画线与力度

来看看我们如何应用线条来处理不同的树木。比起树木的种类，更要关注每棵树的形状和特征。比如，它是高高的、细长的，还是宽宽的、粗壮的？是小树苗，还是弯曲多纹理的老树？

小树苗的树干光滑、枝条纤长，可以用色粉笔长长的边缘，用大量的直线条来刻画。老树纹理厚重，最好用迂回曲折又比较厚重饱满的线条来刻画。

画树的时候，要注意下笔力度。无论是使用笔的侧面还是两头，如果想画出比较厚的线来表达厚重的感觉，比如树干和树木靠近地面的位置时，就要加大下笔力度。画到树枝偏上部位置时，下笔就要轻柔一点，画出纤细的枝条。

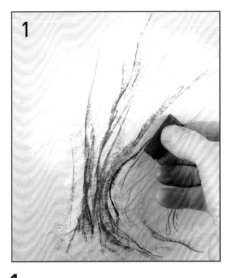

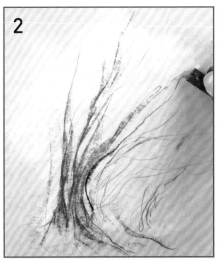

1 首先，用软性色粉笔在画纸上涂一层背景，使创作表面更光滑一些。接着，用色粉笔的长边，使用旋扭技法（参见第50页），画出树干和树枝。画底部时加大下笔力度，向上画枝条时减轻力度，使线条更细小。

2 画到树枝末端时，用色粉笔的尖端，使线条更纤细。

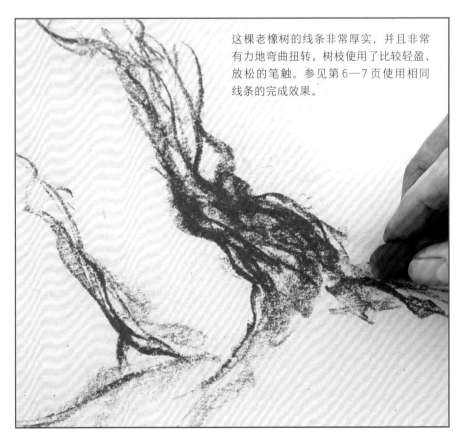

这棵老橡树的线条非常厚实，并且非常有力地弯曲扭转。树枝使用了比较轻盈、放松的笔触。参见第6—7页使用相同线条的完成效果。

远处弯曲的树枝

远处树木的树枝都非常纤细，很难用厚实的软性色粉笔画出来。可以用康缇硬性色粉笔或更坚硬的硬性色粉笔，勾画出尖锐线条。如果要画非常细的枝条，则可以用彩色铅笔。

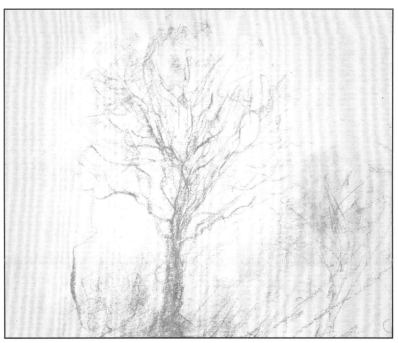

使用康缇硬性色粉笔，画出远处树木比较纤细的枝条。画之前，可以先涂一层淡蓝色天空，让画纸表面更加光滑。

薄雾森林

在这个作品里，尝试用赭色和淡紫色混合，营造出树林里晨雾蒙蒙的感觉。用色粉笔的边缘作画，用扭曲的线条画出纤细的山毛榉树，在勾画近景的树木时，加大下笔力度，并利用道路中的阴影引导观众进入画面。

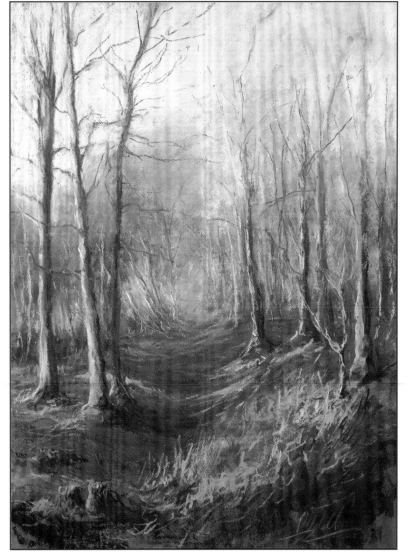

叶子和叶片

刻画树叶时，可用一个简单又有效的技法，先用深绿色画一些小线条，再用比较浅的绿色画几层。如果是秋天的树叶，还可以加上黄色、橙色和红色。不必将每一片树叶都画出来，把一片片树叶看作一个区域，用图案的形式来画，眼前这片树叶图案要有浅色区和深色区。

松针

要表现一簇簇松针的效果，可以画出小小的勺子一样的线条，在深蓝色的基础上，再画几层浅绿色。第102页的冷杉也使用了相同的技法。

1 用深蓝色色粉笔，画出一团非常短小的弯曲线条。

2 用深绿色色粉笔，重复上一步，让线条团有一丛丛的感觉，在某些区域画些阴影。

3 以相同的方式，用亮绿色增加一些阳光照射的高亮。

落叶

将这个技法变化一下，就可以刻画其他树叶。比如，将线条加大，就可以画出落叶树树叶的效果。

下页
白桦树

这幅画与示例图《桦树》（即第109页的完成图）相似。不过，这幅画的表面不是中间棕色，而是蓝灰色。由于已经盖住了大部分蓝灰色，所以两幅画看起来非常相似，但这幅画创作的时间更长，棕色使用得更多，画面的层次也更多。两幅作品之间没有优劣之分，只是同一个画面的不同表现而已。在绘画练习中也可以在不同颜色的表面创作相似的画面。你能看出两幅画的不同之处吗？

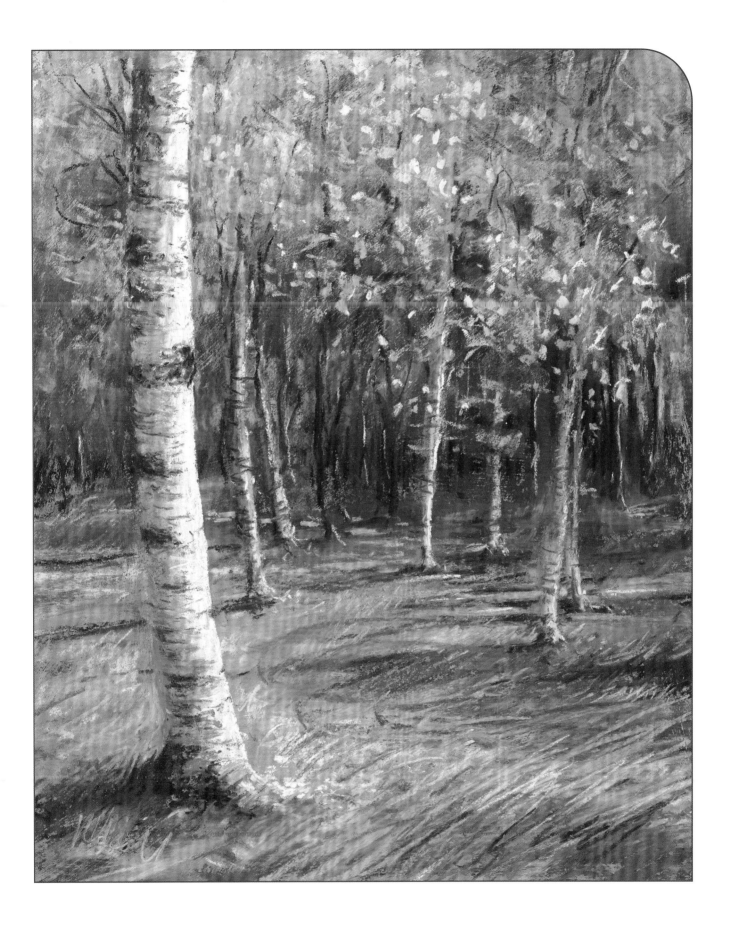

树林

在进行任何创作时，都要先尽可能地简化最初的画面形状。当要画几棵在一起的树时，要先观察整片树林的形状，然后再观察某几棵树的细节。这样就可以把一片或一组树当作一个整体的形状。细节部分可以稍后再完善，到时你就会发现，树木本身经常会生长到一起，形成一道苍穹。

负空间

要想营造树林里的茂盛感，可以先找找负空间，即物体之间的空隙。在下方示例图中，树干之间的空隙就比其他地方的要宽一些，而一片片树叶之间也有不少空隙。

观察创作主体之间及主体周围的空隙，可以正确地了解主体的形状与比例。

冷杉林速写
小图用粉色表示出了负空间。

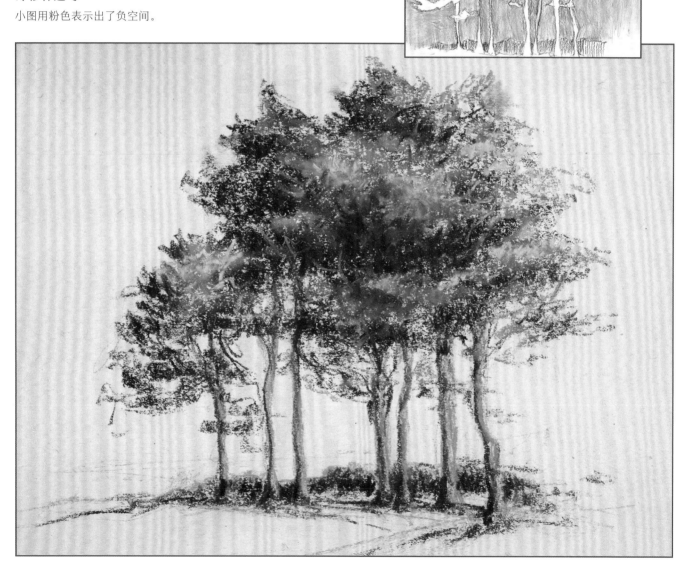

102

画线技巧

线条可以将树木表现得生动自然。

橄榄树林

橄榄树有着弯曲的树干和枝条，图中的橄榄树生长在破旧建筑的散石之间。为了抓住它们的特点，我用非常弯曲的线条来表现树干，用比较亮的颜色来表现树杈，用小小的弯钩来表现树叶。

斑驳的阳光

这些细长的白桦树生长在茂盛的草丛里，阳光穿过树叶穹顶，形成斑驳的景象。为了画出阳光斑驳的感觉，我使用了大量亮色勾线，并运用排线技法来表现草丛。这样不仅可以画出草的形状，还可以组合多种颜色表现出斑驳和变化的阳光。记住，少即是多，我们不必刻画太多细节。

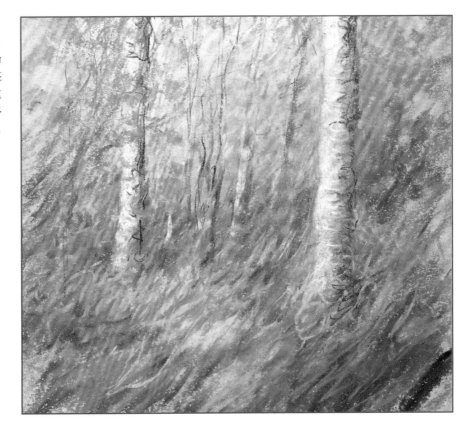

桦树

　　这幅图所表现的是暗色背景对比下的明亮桦树枝干和黄色树叶。我们可以使用由两种艺术光底色混色而成的硬纸（见第 11 页），这样的硬纸表面纹理更适合在暗色调上建立亮色图层，以及表现树皮的纹理。不过，要混合的两种初始色，最好是中间色到暗色的任意颜色。

你需要：
硬纸
初始色：深紫红色和沙色
色粉笔：深绿色、深蓝色、亮蓝色、金黄色、亮黄色、橙色、棕色、中间绿色、灰白色、蓝灰色、亮绿色和中性棕色
康缇硬性色粉笔：黑色
木炭条

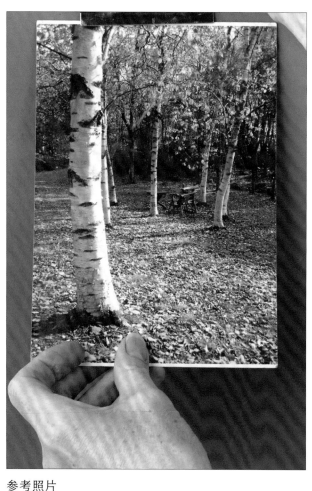

参考照片

直接在深色背景上开始创作，这样就不必使用太多色粉笔。记住，画纸的颜色也是配色非常重要的一部分。

配色

尤尼逊色粉笔：黑 8，黑 18，蓝绿 6，灰 20，土红 9，绿 15，新增 42，灰 8，新增 39，新增 9，土黄绿 9。附加颜色为黑色康缇硬性色粉笔（见上方"你需要"）。

1 用木炭条轻轻画出地平线的基本形状和树木主干。

2 用深绿色色粉笔的侧面，增加树林的阴影至地平线处。可以沿几棵主要的树木进行。

3 增加阴影的深度，并用深蓝色色粉笔，降低阴影区域。

4 加一些亮蓝色画出明亮的天空，并用黄色、橙色和棕色在地上勾勒出秋天的感觉，再用一点点深绿色在地面多加一些水平线条。在这一步，下笔要尽量轻，这一步的画面后续都会被覆盖。

5 用中间绿色开始勾画前几层，画出水平线条，表示地面的强光部分，再画出轻一点的线条，来表现洒在树上的阳光。

6 轻轻揉擦背景中的叶子，让它们的色彩稍稍消退到远处。如有必要，使用刮片除去画纸表面多余的色粉颜料。

7 有了这个清爽的画纸表面，就可以用灰白色软性色粉笔的侧面，画最粗的桦树树干的基础层。

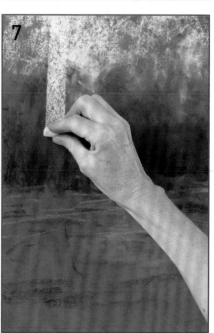

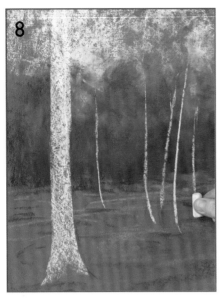

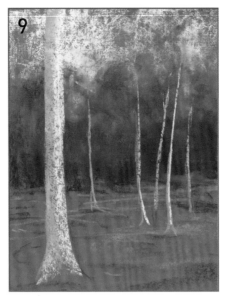

8 用灰白色色粉笔画出比较直的线条，来表现中景的树木。

9 将树干画成圆圆的，并在每棵树的左下方画一些蓝灰色。主树可以画得特别浓厚，但中景里的树要用断断续续的线条来勾画。

10 用灰白色色粉笔再画近景的树。增加一些细小的线条，让树干更圆一些。

11 用中间绿色色粉笔，勾画出小小的线，开始画中景的树叶。在主树的周围勾画，但不要越过树干，这些树叶应当在树干后面。用相同的颜色画些虚线，表示近景的草。

12 用亮绿色色粉笔继续勾画草丛和树叶。记住，大自然很少是整整齐齐的，所以在勾画树叶时，要自然地有疏有密，要避免画面层次单调，有些地方要留空白，有些地方要浓密。

13 用深秋的色彩来完善树叶和草丛，即之前用过的黄色和橙色。

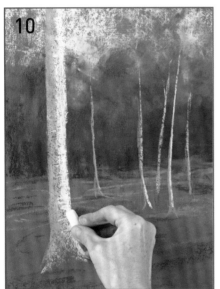

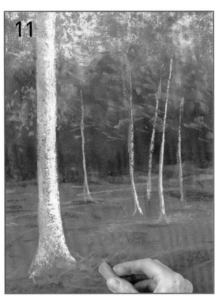

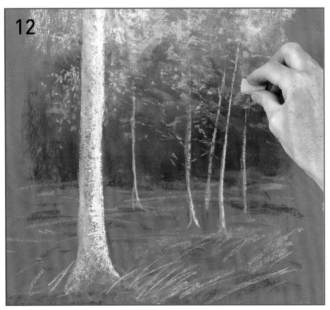

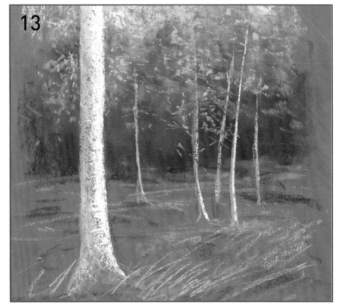

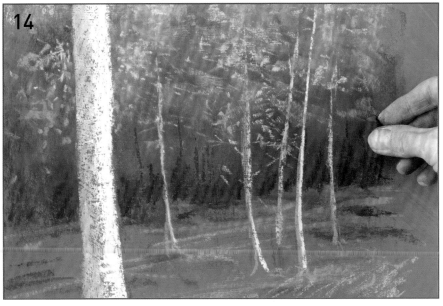

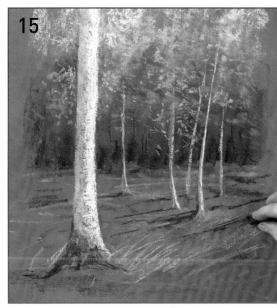

14 加强树下的深蓝色阴影，用色粉笔的侧面，在阴影里勾画一些远处的树。

15 用相同的笔增加树木的阴影。中景树木的阴影就是简单的线条，稍稍有点弯曲，表示出树林地面上的纹理，而近景树木投出的阴影则更大更粗一些。

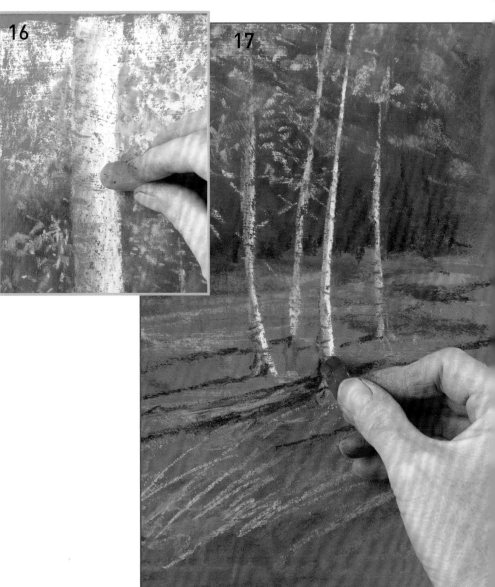

小贴士

还可以增加些画面之外的树木投射到画面中的阴影，表现出作品是更宽广的场景里的一部分。但要确保所有的阴影都投向同一个方向，比如左下角（远离光源）。

16 用中性棕色色粉笔在主树干上增加短线条，并确保线条是弯曲的，表现出树干是圆柱形的。

17 用深蓝色色粉笔在近景和中景树木上勾画一些细小线条，来表现它们的纹理。

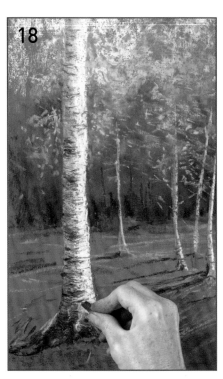

18 用黑色康缇硬性色粉笔强化近景树木的反差与色调。勾画时想象一下桦树皮的纹理，引导自己用笔触将它表现出来。不过，黑色会让画面失去活力，所以只能用它来画细小的线条。

19 用浓重的金黄色色粉笔给树叶和近景草丛增加一些阳光照射的笔触。在主树底部的右侧增加一些黄色，强化近景的光照方向。

20 在相同地方用灰白色色粉笔再增加一些高光。

21 用较亮色调的色粉笔，在树林里稍稍勾勒道路，完成作品。

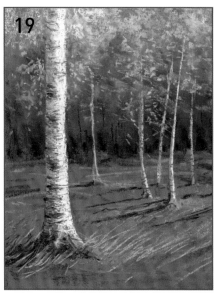

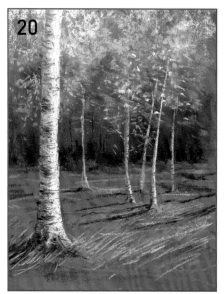

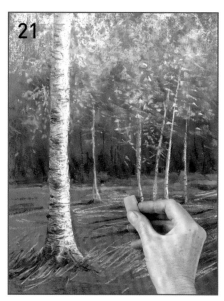

下页
上色完成图

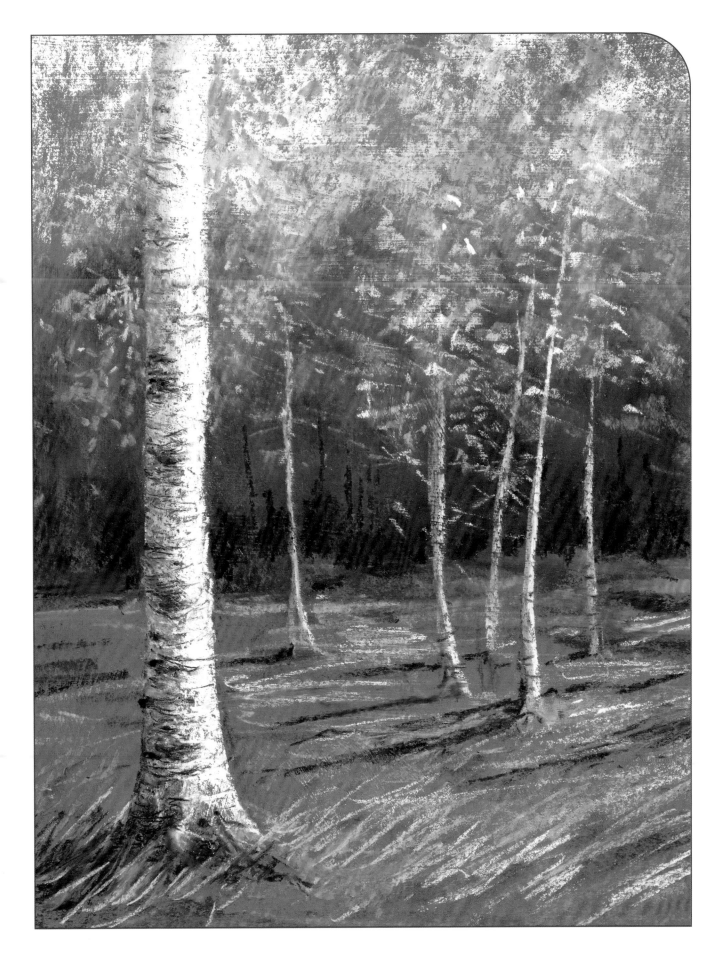

充满活力的画作

软性色粉笔很适合刻画人物、肖像和动物。人物和动物都没有尖锐的边缘，很适合用软性色粉笔的柔软质感来表现曲线和色调色彩的微妙变化，可以很快捕捉到动态感。

在这部分中，我们将认识到了解人物和动物结构的重要性，以及如何通过速写的方式认识创作主体，从而提升色粉作品的质量。由此，我们便可以更自由地起形和上色，并能让自己的作品更加生机勃勃。

马蹄和纹身

我喜欢画那些从事与马相关工作的人，比如这位蹄铁匠。在这幅画中，想要表现出马和人的力量感，以及烈日当头的炎热感，就要利用浓重的色彩和反差的色调来实现这种表达。构图中的流动线条（参见第141页）将我们的目光吸引至蹄铁匠的双手。背景比较柔和模糊，强化了画面的焦点：安静的马和技艺娴熟的人。

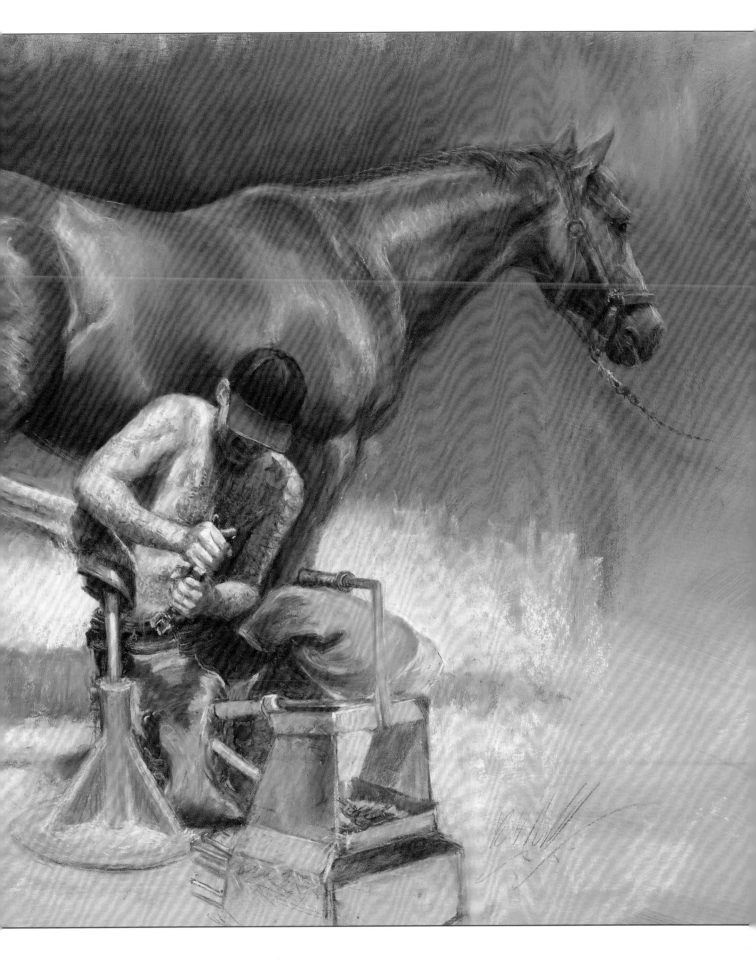

■ 人物

　　如果你对人体结构——骨骼和肌肉有简单的了解，你的作品将更加优秀。当我们将照片作为创作参照物时，如果不能看到想要的信息，创作就会陷入困境。如果我们掌握了一些结构知识，能填补这种信息空白，那么我们的创作就不会有困难。

　　想要了解人体结构，最简单的方法就是像右边这样，画人物线条图。

比例

　　当我们学习人物结构的比例时，并不需要担心复杂的数学问题。只要注意一点，骨盆一般在身体中间偏下，是人物弯曲后的中间位置。

　　当我们画屈膝的人物时，只要注意股骨（大腿骨）是身体最长的骨头即可。如果你感觉自己速写的人物看起来不是很正确，不妨检查一下人物腿部与身体的比例。

头部大小

　　头部的大小及其与身体的比例因人、因年龄而异，幼童大约是1:4，高瘦的成人大约是1:7。

脊柱曲线

　　脊柱可以向后或向前，也可以向左或向右弯曲。当我们画人物的时候，首先观察的便是脊柱的曲线，其次是头部的角度。

　　脊柱曲线绝不是连续的弧线，而是一段段直线。

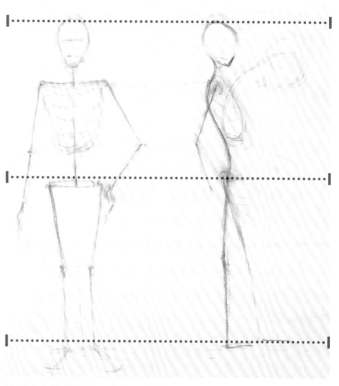

这两个人物线条就是人体骨骼的简化版，一个正面，一个侧面。

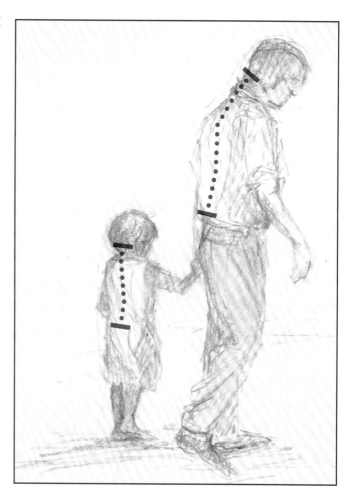

成人与孩童

这幅简单的速写图，展示了成人与小孩的头形大小。也突出显示了脊柱部分。

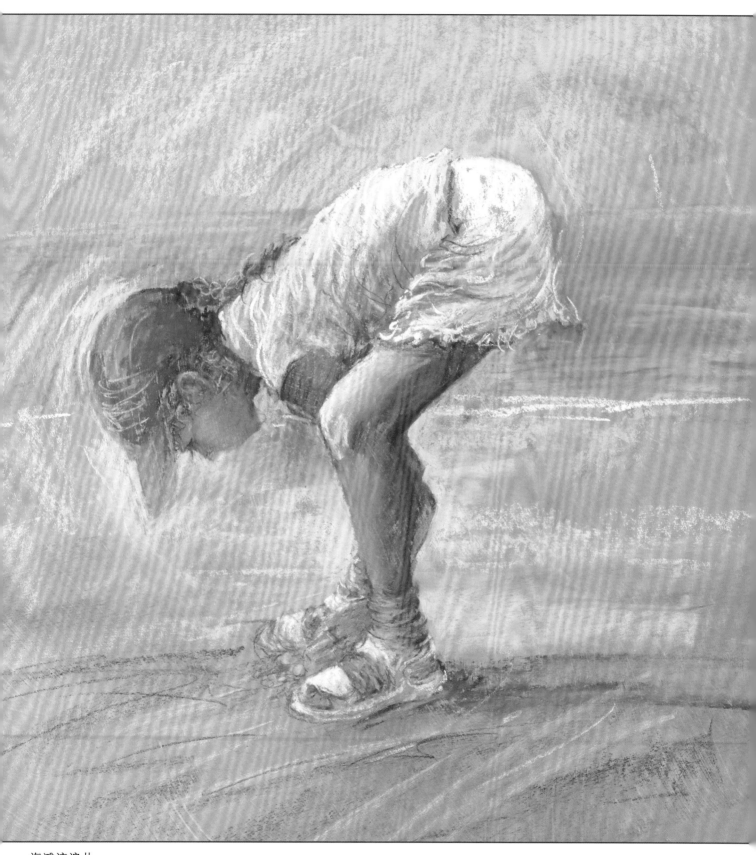

海滩流浪儿

当孩童长大一些后，他们的头相对于身体就会变得更小，但四肢
会相应地变长。

缩略速写和脊柱曲线

为什么要速写？速写可以帮助我们更加熟悉眼前的人物，帮助我们认识要刻画的主体。在画人物时尤为如此。我们一般从头部开始画，因为头部一般是人物画的焦点。

1 人物速写最重要的部分就是头部角度和脊柱曲线。用红色彩铅在头部勾画，找到头部的弧度和耳朵的位置，耳朵决定了头部朝向何方。确定好这些位置后，你会发现，头的其他部位（及容貌特征）更好画了。

2 添加脊柱曲线，一直画到臀部，直到骨盆的连接处。

3 轻轻勾画臀部，确定位置。

4 画腿的时候，可以将参考照片拿过来，靠近速写图，然后将铅笔与照片上的大腿角度保持平行。

5 保持铅笔的角度不变，把它移到速写图上的臀部位置，这就得到了大腿的角度。

6 用一条线画出大腿，再重复上述步骤确定小腿的角度。

7 用相同的方式，以臀部为基础确定肩膀的位置。

8

9

8 参考之前的步骤，画出其他肢体。注意，后面的腿有一部分被前面的腿遮挡了，只需要一根线条就可以画出那一条小腿了。

9 利用辅助线，完善人物并增加细节，如服饰、道具（钓鱼竿）。

速写完成图

继续参考照片，进一步完善速写。不要害怕擦除，更不要害怕重来，这些都是速写最重要的部分，要让自己对主体更熟悉。用在速写上的时间越多，后续上色就越容易。

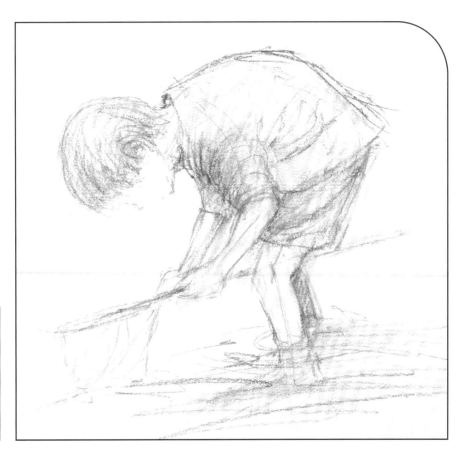

小贴士

人物手里的物品既能帮助讲述画面故事，也能帮助速写。对于速写图来说，这些物品有点像脚手架，能提供有用而简单的形状，比人物更好画。

让线条人物变得真实

只要多练习速写不同动作的人物线条图——无论是参考照片，还是观察眼前的人——你都能很快掌握在纸上用寥寥数笔画出动作的方法。

下面有几幅用彩色铅笔速写的缩略图，这些图首先捕捉到了最基本的脊柱弯曲，其次是四肢的角度，再次是头部所看的方向。

从速写到上色

将这些缩略速写图变成作品，需要我们融合绘画和上色技法。在这幅示例图中，先用红色铅笔（也可以使用康缇硬性色粉笔），在赤土色背景上画出速写草图。

软性色粉笔可以用来完善人物体形，并使四肢和身体圆润饱满。红色线稿显现出来也无妨，之前的速写仍是整幅作品的重要部分。

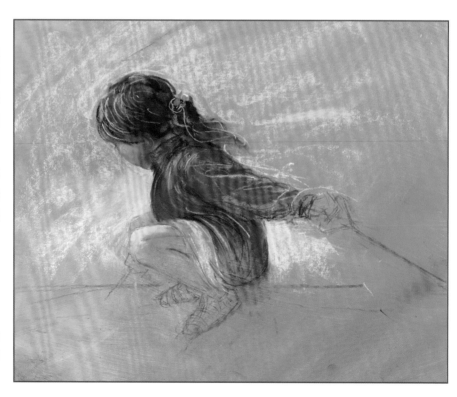

彩色铅笔素描表现了如何在线条人物框架图中刻画立体人物。下页是整幅作品的完成图。

讲述一个故事

一幅成功的作品总是讲述着一个观看者能联想到的故事。人物的动作和肢体语言可以告诉我们画面中在发生什么，画中人感觉如何。我们不必看见人物的脸，也能通过他们的肢体语言，推测出他们的性格和心情。

仔细观察你的创作主体。他们是不是笔直地站着，双脚紧紧踩在地面？也许他们在移动，又或者在弯腰寻找什么东西。像这样询问自己一些问题，来评估主体人物的姿势：他们的两只脚都承受着重量吗？头与脚的关系如何？他们在看哪个方向？他们是在活跃地行动，还是在放松地做着白日梦？他们的动作反映出他们的个性了吗？他们的肢体语言将告诉我们这是怎样的故事。

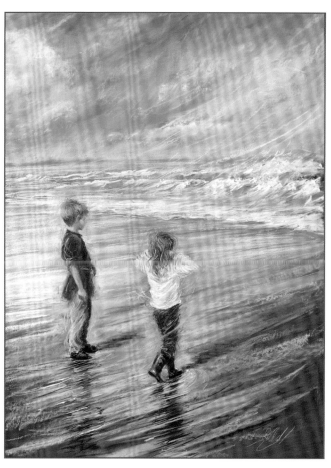

太吵了！

在这幅画中，小女孩被汹涌的波涛声吵得捂起了耳朵，而她的哥哥看起来则十分平静。小女孩的手指附近增加了一些线条，以此来表现她的动作变化。

两把铲子

注意，这个女孩正忙手忙脚，而她的弟弟则在一旁观看。她将两把铲子都拿在了手里，他是不是也想要一把？

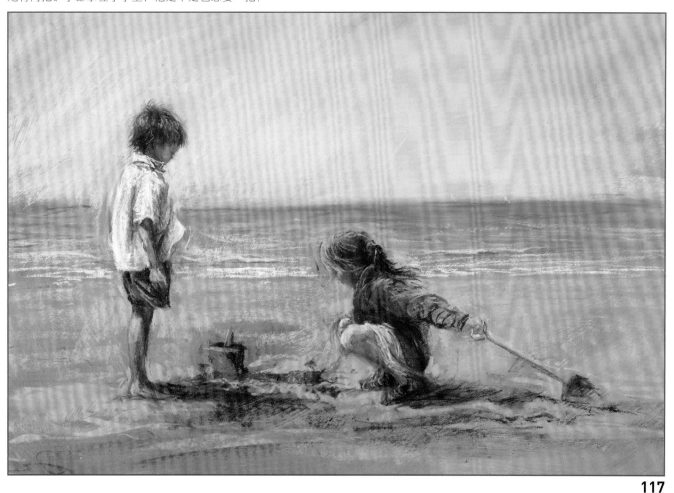

风景里的人物

当我们创作有人物的风景画时，必须要注意一下人物的大小，即人物相对于周围风景应该有多大。我们还要仔细选择他们在场景中出现的位置。

由于色粉笔很难进行精致的细节刻画，所以要尽可能简化风景中的人物，通常只用寥寥数笔勾画人物的腿，并用模糊的点来表示面部。

风景画中的人物不同于肖像画中的人物，不需要刻画细节。他们只是帮助观画者与画面建立联系。如果你将这些人物看作是与画面中的其他事物一样的抽象形状，那么他们就是与整幅作品相和谐的一部分。如果给他们增加过多的细节，则会让他们成为特别的存在，观众就无法靠自己的想象与这些画中人建立联系了。不过，即便简化了这些人物，他们也仍然能讲述故事，能让画面变得生机勃勃。

海边漫步

这些小小的人物是用软性色粉笔几笔勾画而成的，细节刻画得非常少。注意如何用影子表示出人物是在地面的。同时，影子也可以告诉观众，画中的海滩是平的。

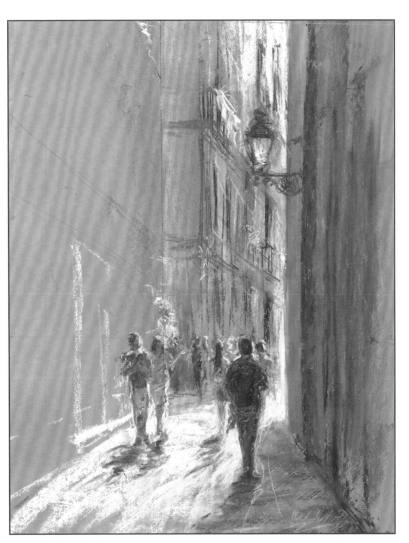

闲步巴塞罗那

在街头场景中，视觉角度非常重要，不光是建筑物视角，还有人物视角。从这幅速写图中可以看到，该作品构图视角非常好，保持了水平的视线。

所有人物的头部都在这条视线上，每个人物的大小又表明了他们在场景中的远近。影子朝向观众，强调了骄艳的阳光是从建筑物之间照射过来的。

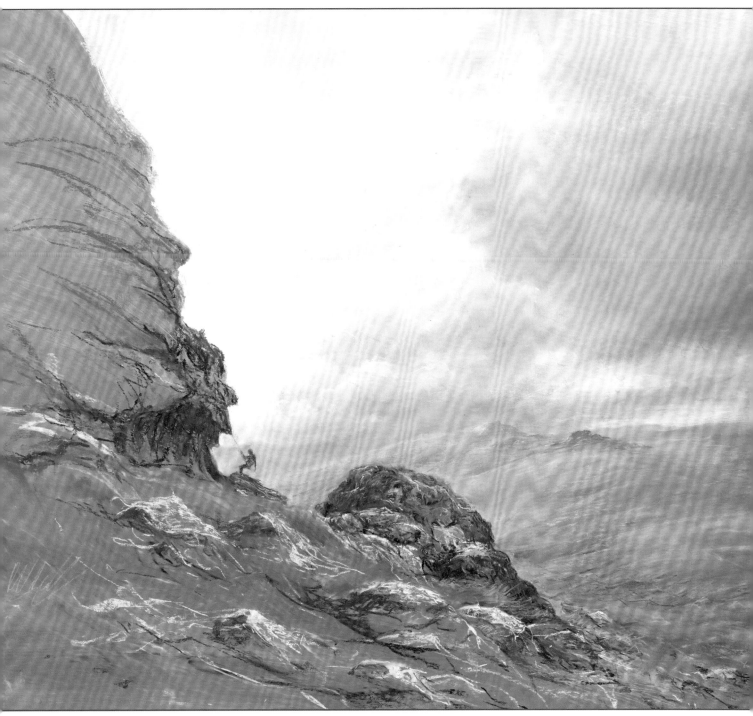

辽阔的户外

这幅画要体现的就是辽阔感。为了强调巨大的岩石和令人惊叹的景色，攀岩者
被画得非常渺小。

钓鱼

这里的人物是用彩色铅笔速写的，因为这幅画非常小，所以有些地方需要画得精细些。选用赤土色的画纸，这种颜色色调温暖，与皮肤的色调相衬，与接下来使用的蓝色又能形成强烈反差。作画前，要思考自己究竟喜欢照片中的什么，是明艳的亮光与深色背景的对比，还是雅思明安静注视的样子。

你需要：

温莎纸：赤土色
色粉笔：亮蓝色、亮蓝灰色、深蓝绿色、中间蓝绿色、亮蓝绿色、奶白色、沙色、深蓝色、深粉色、淡紫色和深紫色
彩色铅笔：中间棕色、白色、深蓝色和红色
康缇硬性色粉笔：生赭色和焦赭色

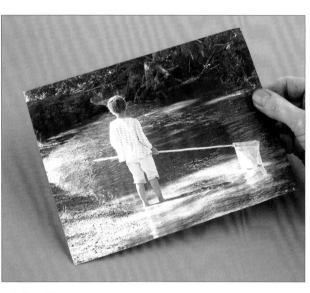

参考照片

这张照片显示，雅思明站在小溪里，背景是一片树林。可以将这个背景简化成一个海滩的场景，表现出一个有些许偏差的故事。记住，照片只是创作的参考，不必画得和照片一模一样。

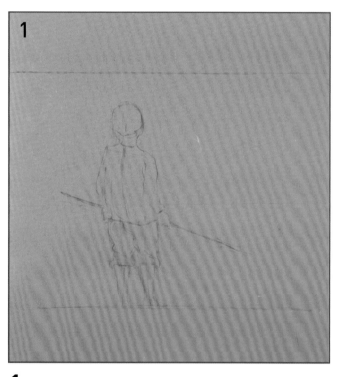

1 参考第114页缩略速写的方法，用红色铅笔绘制人物的基本形状。利用尺子画出地平线。

配色

尤尼逊蓝紫9，蓝绿6，蓝绿7，蓝绿9，蓝绿10，土棕14，灰27，蓝紫3，蓝紫4，红15和增加42。附加颜色是彩色铅笔和康缇硬性色粉笔（见上方"你需要"）。

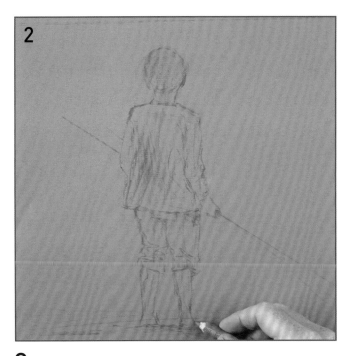

2 用些时间完善人物速写。仔细观察，增加或强化重点位置的线条，例如，人物后背的衣物褶皱。现在要关注的不仅仅是轮廓了。

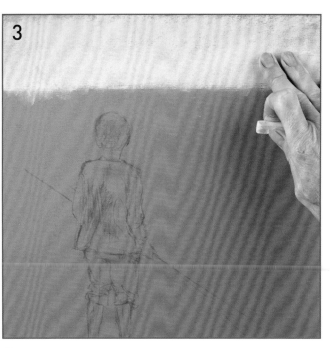

3 用亮蓝色和亮蓝灰色色粉笔轻轻地在人物上方绘制天空，并用手指进行揉擦。

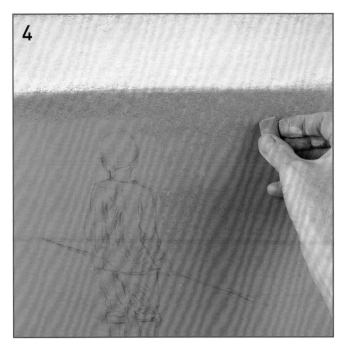

4 用深蓝绿色色粉笔填充海洋区域。用色粉笔的侧面使颜色大片大片地覆盖。

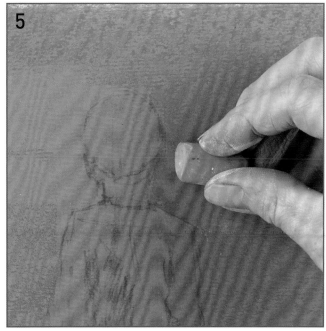

5 用色粉笔的边缘，仔细处理靠近人物的区域。

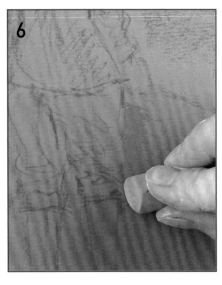

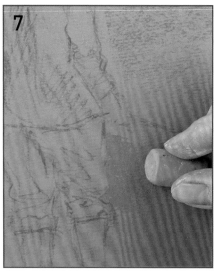

6 仍然使用色粉笔的边缘，在其中一头加大力度，画出图中这样的线条，让有需要的区域（如人物周围）色彩清晰。我将这种方法称为"切入"，不需要明显的轮廓，就能得到清晰的边缘。

7 在线条比较柔软的一边（即下笔力度较小的一边），可以用色粉笔边缘无缝叠加一层。

8 用中间蓝绿色色粉笔继续勾画海洋，用刚学的切入技法来填涂人物周围，不需要画出完整的人物轮廓。

9 将一些天空的颜色引入海洋中以形成高光，在近景中使用亮蓝绿色。

10 用色粉笔的笔尖，在人物双脚周围加一些深蓝绿色来表现影子。光是从左边照射而来，因此，影子要向右延伸。用沙色勾画出海滩，最后完善背景。注意，海洋的范围要超出人物，且越往远处越松散，让画面的焦点聚集在人物上。

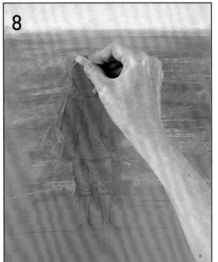

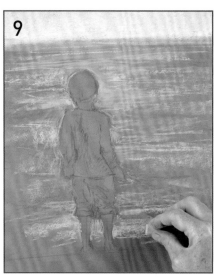

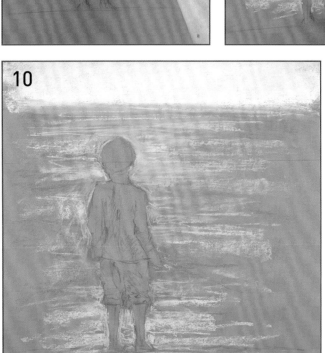

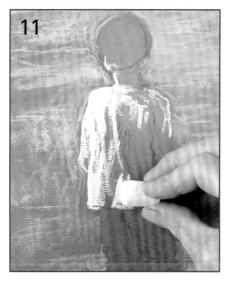

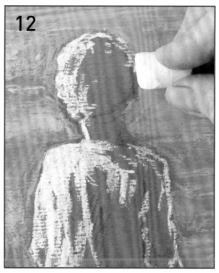

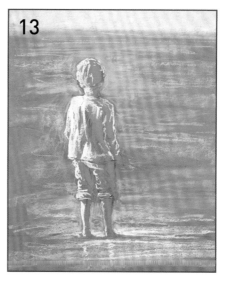

11 用奶白色色粉笔给人物增加高光。先找到左手边最亮的部位，用色粉笔笔尖在那里上色。注意亮色人物和暗色海洋的对比。

12 在左手边下笔稍轻一些，虽然这里有高光，但也比较精细，重点注意这些高光画出来的形状。

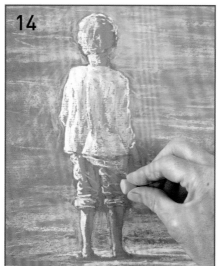

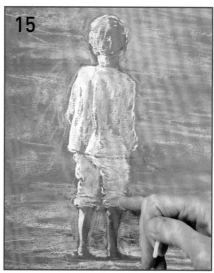

13 用相同的奶白色给人物附近的海洋增加高光，画出双腿在湿湿的沙滩上的倒影。

14 找准阴影部位，开始给人物增加更多的色彩。在头部使用淡紫色和深紫色，在裤子部分也增加一些阴影。

15 用比较深的天空蓝色（亮蓝色和亮蓝灰色）在裤子上加一点颜色，适当留些画纸底色。

16 若想刻画得特别精细，可以弄断深蓝绿色软性色粉笔，得到一块尖尖的碎片（见放大图），用这个碎片给凹陷区域增加深深的阴影。

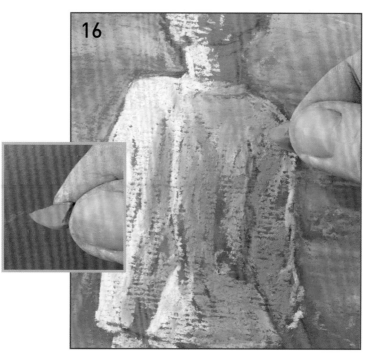

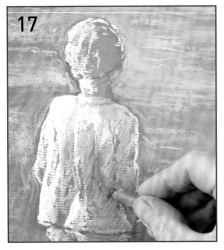
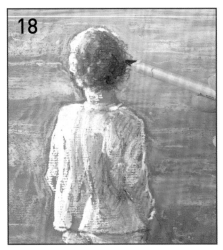
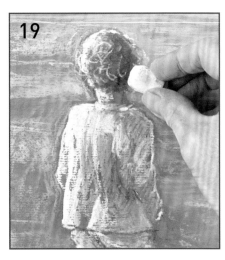
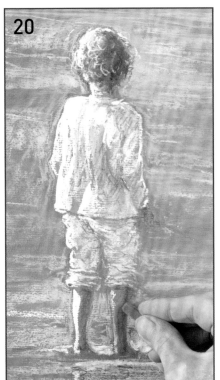
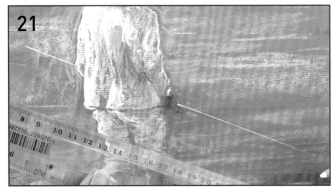
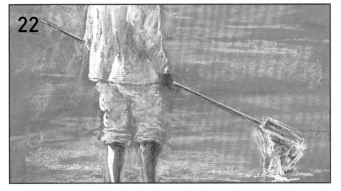

17 用深蓝色铅笔加深人物头部的阴影。

18 用棕色康缇硬性色粉笔画圈，为人物增加卷卷的头发。

19 如有必要，用奶白色色粉笔在头发外侧画些波浪线条增加高光。

20 用生赭色康缇硬性色粉笔给脖子、手部和腿部的皮肤上增加一些阴影。用小小的波浪线条把颜色增加到沙滩上的倒影里。

21 注意不要把颜色揉到底色上。借助尺子和白色铅笔来画渔网的竿。

22 用白色铅笔画出渔网的形状，再用奶白色、深粉色色粉笔和红色铅笔来完善。

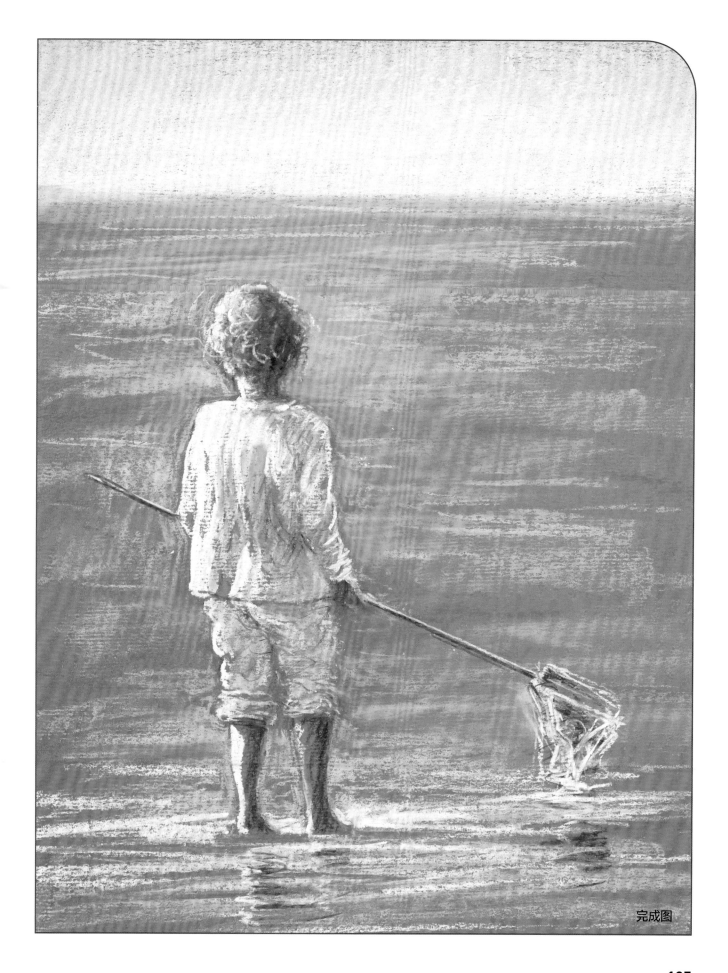

完成图

肖像

肖像画是非常复杂的主题，对初学者来说也比较困难。不过，色粉很适合呈现生机和力量，也能刻画皮肤和毛发的纹理，下面就来介绍一下肖像画的小技巧！

一幅优秀的肖像作品不仅要有良好的绘画与上色技巧，还要能捕捉到主体的本质与个性。这就要求绘画者要非常仔细地观察。我们每个人都有两只眼睛、一个鼻子和一张嘴巴，但我们又略微有所不同。

骨骼结构

当我们去认识某个人时，我们所观察的不仅是他们的外貌特征，还有他们整个头部的形状，即骨骼结构。当我们看到他们的后脑勺，或是他们的脸颊或眉毛时，也可以认出他们来。

一些地方的骨骼结构非常靠近表皮，如眉骨、脸颊骨，但在另一些地方，如颌骨，则被皮肉深深覆盖。这些都非常重要，因为它们将决定我们如何使用光影来呈现样貌形态。下面有一些简易的头部画法，可以帮助我们更好地创作。

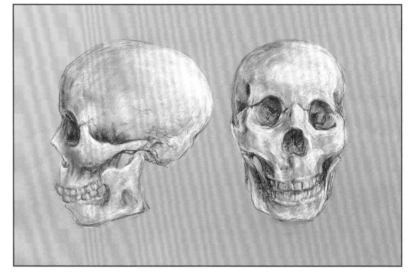

人类的颅骨从正面看非常窄，从侧面看却非常深。仔细观察眼窝的深度和颌骨窄窄的弧线。

头部与面部的比例

A：眼睛位于头顶与下巴之间的正中间。

B：面部是对称的，因此，如果你要在中间画一道中线，务必记住，当头转动时，中线也要转动。

C：头部可以简化成鸡蛋的形状，两侧稍微去掉一些。

面部从发际线一直到下巴，可以垂直地分为三等分：

D：从发际线到眼睫毛或眉毛处。

E：从眉毛到鼻子底部。

F：从鼻子底部到下巴处。

耳朵位于中间部分（E），即眉毛与鼻子底部之间。

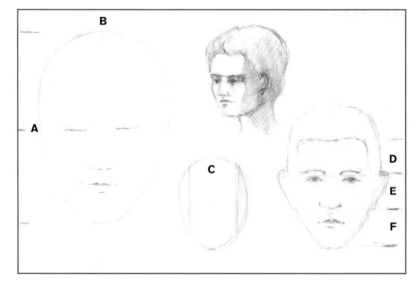

肖像画的混色

色粉非常适合用于肖像画上色，因为色粉颜色可以慢慢混合，也可以快速呈现生机和动态。用色粉画出来的线条既可以表达肖像人物的情感，又可以呈现他们的特征。

我喜欢综合使用一些亮色软性色粉笔，搭配色彩更鲜明的色粉笔和康缇硬性色粉笔，形成一种不透明的质感，来深度刻画皮肤的色调。如果只使用印象中的传统肤色色调，画出来的人物皮肤会显得非常扁平。

混合这些颜色，可以很好地呈现出皮肤柔滑的感觉。不过，上色时要先使用颜色鲜艳的软性色粉笔和康缇硬性色粉笔，再混入不透明的、更亮一些的肤色，创作出深沉又有光泽的皮肤。

路易斯

这幅示例图用康缇硬性色粉笔和软性色粉笔进行了排线，注意观察沿着唇部轮廓的线条。

在正式画肖像画之前，最好先练习一下如何综合使用精细和明艳的颜色。

喜好、个性与氛围

我们可以通过运用不同的色粉笔，来表现不同的人物、营造不同的氛围。其中主要有三种技法：配色变化、线条变化和色调反差。为了呈现戏剧效果，可以使用深厚强烈的颜色和比较粗的线条。而创作宁静安详的作品时，可以选择更明亮的配色，下笔力度也会加大。下面几页的插画可以展示这些技法。

对于人物的个性呈现，最好能把模特请到跟前，因为可以了解得更多一些。你可以和他们聊聊天，观察他们在交谈时面部和动作如何变化。如果你参考照片来进行创作，并且不认识照片中的人物时，可以用你的想象力来填补这些空白。记住，艺术创作并不是复刻照片中的每一个细节。

泰坦尼亚

创作这幅莎士比亚笔下的仙后肖像画，我参考的是我在花园里给女儿拍摄的照片，但选用了黑色画纸，并放大了明与暗的反差，营造出一种舞台灯光的效果。她的动作表达出了仙后傲慢自大的个性。

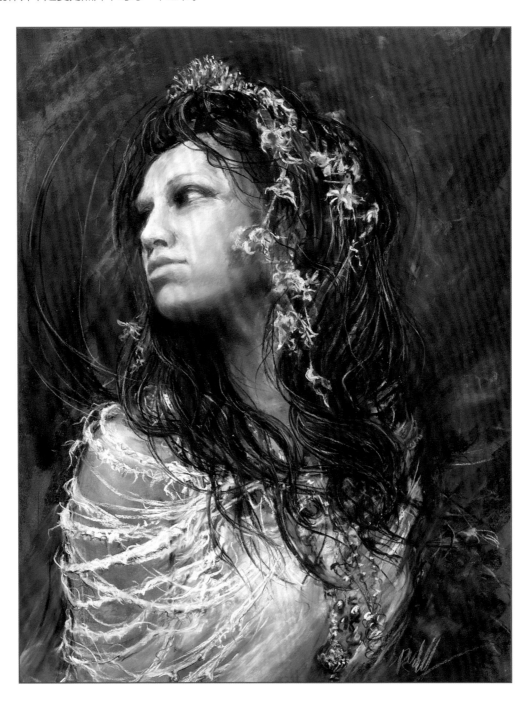

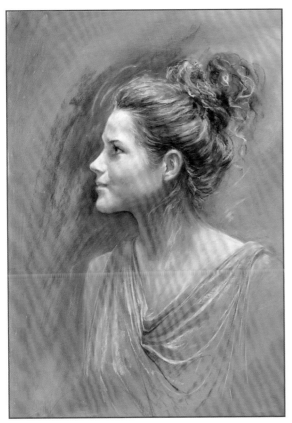

宝丽

这幅作品呈现出宝丽迷人的侧影。她的侧面就是焦点，因此只稍稍勾画了一下裙子和头发。为了强化焦点，用软性色粉笔、康缇硬性色粉笔和彩色铅笔仔细地刻画她的外貌特征，以便能让观众看到这些特点。并且选择了明亮的配色来表现宝丽的个性。

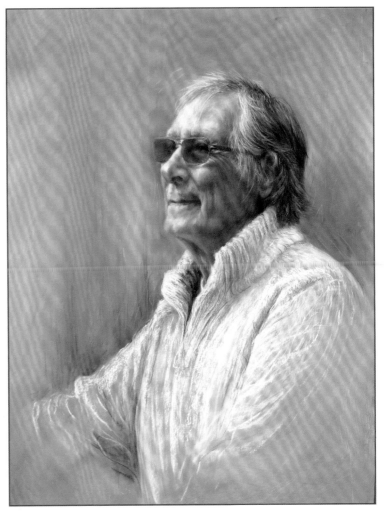

马尔科姆

这幅肖像画展示了一位温文尔雅的老人。该作品使用了达特穆尔同款颜色作为背景，并用柔和的线条和纹理，呈现出他安详的外表，以及脸上所展现的岁月的沉淀。

托比

肖像画固然富有挑战，但也会有许多收获。下面这个简单的示例综合使用了本书已经介绍过的技法。

我喜欢用康缇硬性色粉笔来完成前几步，因为它们很容易用橡皮擦除，因此不必纠结它们画出来的线条对不对；它们也很适合作为基础图层，方便后续在上面使用软性色粉笔。

我使用的许多尤尼逊色粉笔都是明亮和不透明的，很适合用在色彩饱和的康缇硬性色粉笔上进行深入刻画。不过，我也会使用暖色调在皮肤上营造暖光效果。在这幅示例图中，使用的色粉颜色有土红9、红10、土棕6、土棕9、土红7、肤5、橙6、灰27、新增42和亮5。

你需要：

温莎纸：赤土色
色粉笔：赤土色、粉红色、深棕色、暖中间棕色、软暗粉色、鲜亮肤色、亮肤色、淡黄色和软浅灰色
康缇硬性色粉笔：黑色、深棕色、暖赭色和淡黄色

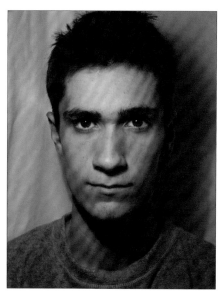

参考照片

这张照片是从正面拍摄的，参考正面照可以让画面尽可能简单。

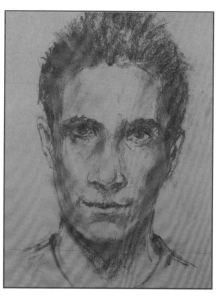

1 用深棕色康缇硬性色粉笔勾勒主要的暗部区域，边画边思考形状、阴影和线条。寻找亮部和暗部，但不必思考得太细致，抓住头部的基本形状即可。

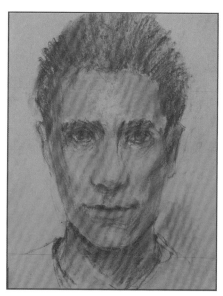

2 这一层继续使用康缇硬性色粉笔，颜色用中间色调的暖赭色，有些地方用深棕色润色。这一步只轻轻揉擦，主要目标还是快速找准形状。

3 寻找亮部，用比较亮的淡黄色来画亮部。注意鼻子、嘴唇和脸颊的明暗组合，尤其是嘴唇的色调。上唇是暗的，光照射在下唇，因此下唇有一点暗色阴影。光也照射在脸颊的丰满区域，所以脸颊上也有一些暗部。嘴唇不需要用线条勾画，它们是一片更丰满区域的一部分。形状比特征更为重要。

4 接着用软性色粉笔来层层刻画。首先用手指揉擦，营造光滑的皮肤。将不透明的亮肤色揉在饱和度高的暗色康缇硬性色粉笔所绘制的基础层上，深入刻画皮肤，让皮肤显得平滑而有光泽。更多揉擦技巧，请参考第32页。随后再用深色康缇硬性色粉笔描出眼睛及嘴唇的阴影。

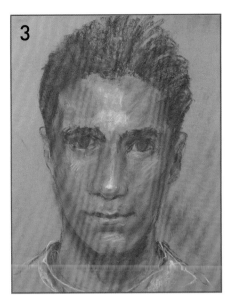

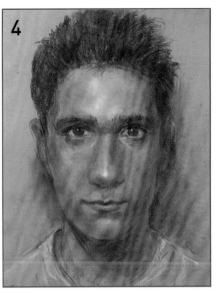

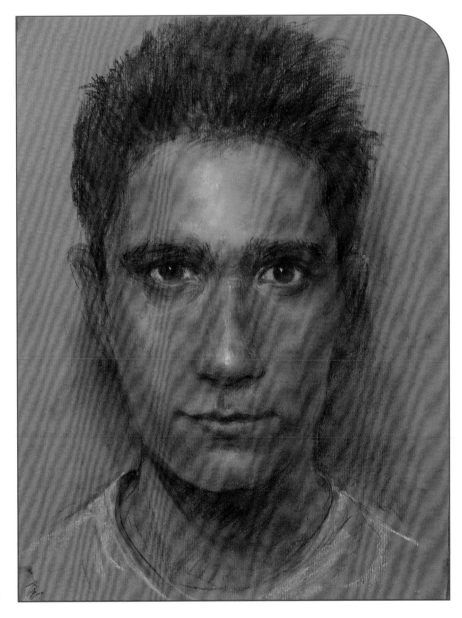

完成图

■ 动物

软性色粉笔非常适合画动物。我们可以借助之前学习的各种技法，用软性色粉笔来打造各种纹理。

在这里，我们主要绘制动物的头像，因此可以集中了解纹理的处理。如果你要用色粉笔绘制动物全身像，那最好使用比较大的画纸，以便能更好地刻画细节。

与画人物肖像时一样，如果对于动物的头部结构也有一点了解，那么下笔就会更加顺畅。在这里，要尽量把这些结构简化成简单的形状，比如，将马的面部简化成钻石形状，这样非常方便找到骨骼结构，尤其是眼睛上方突出的眉骨。至于狗，可采用"上下"原则，先画头的主要部分，再画鼻口，最后是鼻口的阴影。

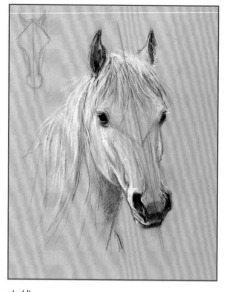

中线

画动物时，我喜欢在它们的面部画一条中线。

■ 建立图层

在第 32 页，我们了解了建立图层的技法，《罗茜》这幅画把这些技法发挥得淋漓尽致。

首先对它面部黑色区域进行揉擦，再用软性色粉笔碎片和彩色铅笔在上面增加一缕缕淡黄色鬃毛。随后用塑料刮板清洁画纸表面，再加入光亮部分，与暗色图层形成鲜明对比。

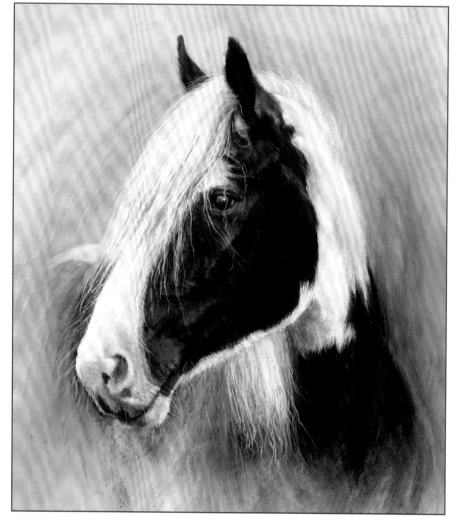

罗茜

细节刻画

如果你的画纸比较小，或者你想将比较大的画面刻画得更精致一些，那么不妨选用彩色铅笔。在示例图中，这只阿拉伯马一身"清凉短装"，要用细致的刻画才能表现出这些短毛的纹理。

首先用淡灰色软性色粉笔铺一层底，并将颜色与画纸揉和，再用彩色铅笔进行排线。用蓝色和紫色画出阴影部分，再用黄色和粉色画出比较亮的区域。这种色彩与强度的反差，可以营造出一种阳光洒在马儿脸上的效果。

鼻口细节

埃斯米

注意，这种细致排线技法仅用于面部。不必把整幅画都画得这么精细，否则会让画面失去生机。要把细节刻画在面部。记住：少即是多。

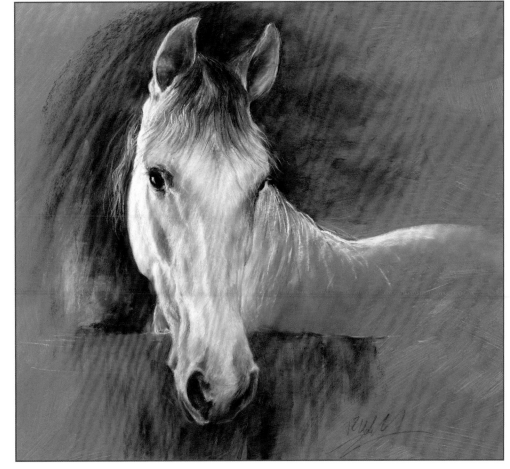

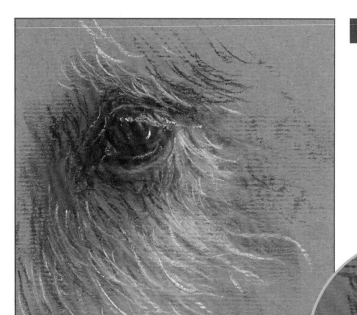

■ 粗糙纹理

动物皮毛的纹理千差万别。康缇硬性色粉笔非常适合绘制小猎犬或荒野小马粗糙的毛发。

你可以先建立纹理图层，再用排线技法，通过色彩和色调的变化来修饰形状，最好让线条朝着毛发生长的方向。

如果你想让毛发看起来粗糙一些，就不要进行揉擦，因为揉擦过后，动物的毛发就会显得松软轻柔。

布兰布莱的眼部细节

为了用康缇硬性色粉笔制造粗糙的纹理，可以把笔断成两半，并捏着断笔的中间进行排线。也可以不用笔头排线，而是用笔的长长的边缘（见小图）。

布兰布莱

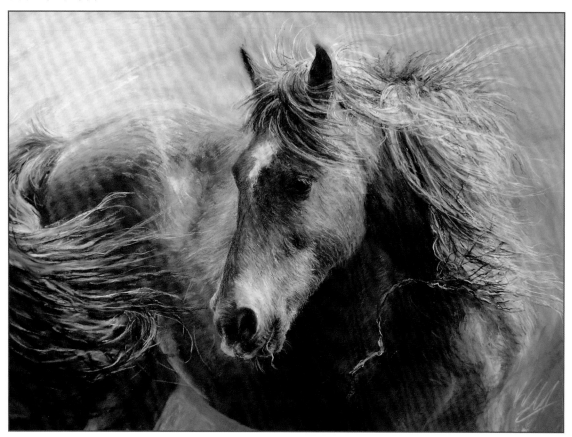

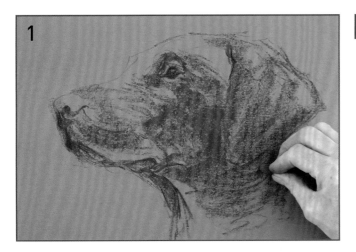

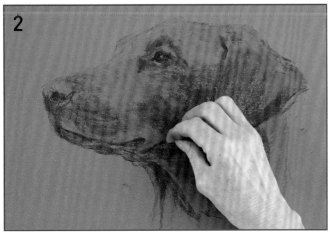

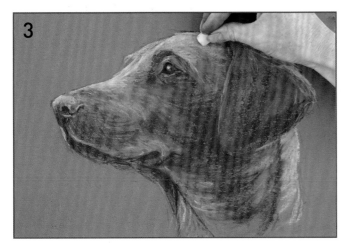

■ 通过色调构形

用色粉笔来绘制动物，不光要考虑纹理，还要表现好形态，让动物看起来更真实。参看第18—19页的苹果，你会发现是光影让事物看起来更立体真实。我们在画动物的时候，也可以参考相同的方法，找准亮色调、中间色调与暗色调。

为了用色调构形，通常选择三种主色，每个色调一种颜色。暂且将它们称为中间色、阴影色和高光色。选好之后，就可以开始创作了。

1 首先，用棕色康缇硬性色粉笔和木炭条速写起形，在纸上画出这只狗——一只名叫鲁比的拉布拉多。再用黑色软性色粉笔在旁边画出阴影区。

2 接着，加入中间色调，沿着狗的头部轮廓旋扭色粉笔。重新刻画眼睛、鼻口和耳朵边缘，以免这些重要部位在一层层上色后变得不明显。

3 用亮色调色粉笔增加高光。当你用色粉笔绘画时，可以想象自己正在抚摸这只狗，用你的手去感受它的曲线头形。当你手里拿着色粉笔的时候，其实是很好感受到的。

在最后，用软性色粉笔碎片来刻画眼睛和鼻子的细节，用黑色康缇硬性色粉笔刻画暗部细节。狗的耳朵非常柔软，所以需用手指揉擦颜色，并时刻注意毛发的朝向。用彩色铅笔画几道腮须。作品中增加的背景，让狗看起来更立体，并且选用的蓝色与狗的红色形成反差对比。在旁侧用一些强烈的笔触来表达动态感，还给它脸上画了阳光照射的光亮。由于蓝色的色调比高光颜色的要暗，所以高光的感觉就更加明显。

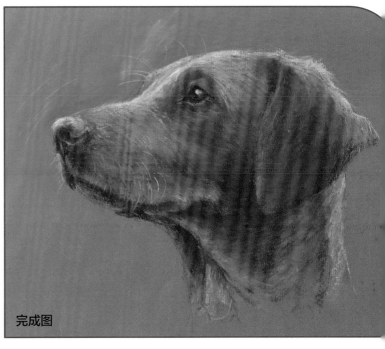

完成图

狗的眼睛

狗的眼睛和鼻子的纹理与毛发形成反差，它们没有那么柔软，而是湿润、有光泽的。眼睛的明亮和光泽可以通过强烈的明暗反差和对色彩进行柔化来实现。可以通过突出的眉骨投射的阴影来增加画面的光泽感。

这只眼睛来源于第 49 页的小狗弗里克。

1 用细木炭条简单勾画眼部，描绘出眼睛的基本形状和瞳孔。

2 用软性色粉笔加入亮赭色和橙色。画到瞳孔里也没关系。随后，用木炭条轻轻加深下眼睑皮肤的线条。淡灰色木炭条的颜色与动物毛发颜色有点相似，所以很适合用来打底。

3 用黑色康缇硬性色粉笔加深眼部周围的暗色阴影。黑色康缇硬性色粉笔比木炭条更硬更尖锐，可以画出更清晰的长线条。可以将眼睛想象成一个弹珠："弹珠"是球形的，所以下面有阴影，同时，上面的眉骨也会投射一道阴影到弹珠上。

4 尖锐的白色铅笔让下眼睑的边缘有亮闪的感觉，但彩色铅笔并不能在层层色粉之上还显出非常强烈的高亮，所以在表现眼球里的闪光时，可以用亮色软性色粉笔轻轻画出明亮的线。

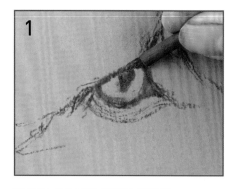
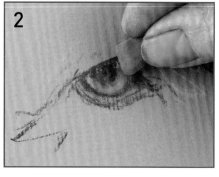
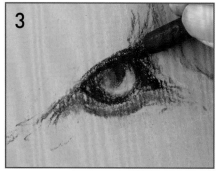
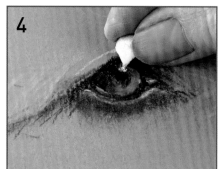

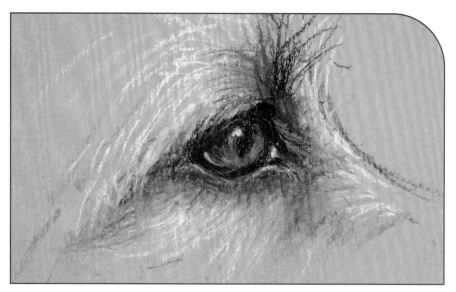

完成效果

用生赭色康缇硬性色粉笔和淡黄色、生赭色软性色粉笔，在眼睛周围的毛发里添加一些线条，让眼睛陷入柔软、有纹理的环境中。当做这些处理时，要时刻思考明暗关系，保持结构感不变。

小贴士

要想画出明亮的高光，最好不用彩色铅笔，而用软性色粉笔，因为软性色粉笔所含的颜料更浓。为了正确填涂，可以用手指或美工刀，将比较大的色粉笔弄断。如果你把色粉笔掉到地上弄断了，可以把断裂的碎片留着刻画细节。

光泽的黑毛

黑色毛发令人却步，但它其实并不难表现，只要选用中间色调的画纸（如蓝色）即可，因为中间色调很适合作为黑色的底色。

要画出又黑又有光泽的毛发，诀窍就在于先铺一层暗色，再将亮色覆盖在上面。我们以这只黑色西班牙猎犬耳朵上又软又卷的毛发为例。

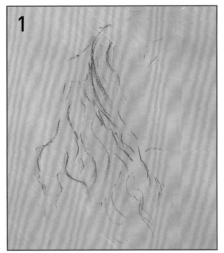
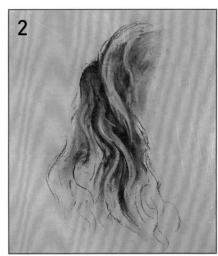

1 用木炭条速写几笔，要表现出线条流畅。

2 用木炭条的长边画出长一点的线，扭转木炭条，画出阴影，营造出卷曲毛发的顺畅感，如想让某部分变亮一些，使用橡皮擦即可。注意，卷毛是一缕一缕的，会有光照射在上面，在这些地方就可以用橡皮擦。最后，用手指在阴影区域进行揉擦。

3 用亮蓝色软性色粉笔，沿着线条画出高光部分，注意掌握力度，让线条产生深浅粗细的变化。在线条的末端，可以用手指柔化，沿着卷毛弯曲的弧度，让毛发内外都更顺畅。亮蓝色很适合作高光处理。

4 用黑色康缇硬性色粉笔加深暗色阴影部分，再用更亮的蓝色或淡黄色软性色粉笔强化闪亮的高光，加大下笔力度就可以营造更亮的光。时刻注意让卷毛自然流畅，适时地改变下笔力度。

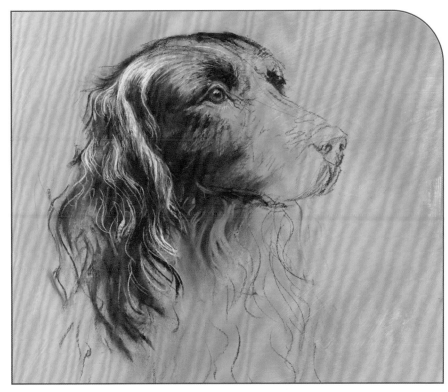

完成效果

这幅速写展示了耳朵的画法。首先用木炭条勾勒出阴影区域和基本形状。木炭条是个非常友好的工具，很适合用于动物速写。它很容易被擦除，颜色也与动物毛发相似，可以作为基础层。它还可以稍稍填补画纸表面的纹理，很适合在上面增加其他颜色，创作出更柔和的纹理。

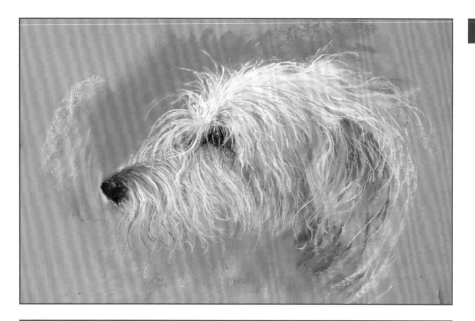

■ 背景与布局

在不同颜色背景上进行相同的速写创作是一个非常好的练习方式，可以直观地比较色粉的表现力。可以选择一些简单的事物来练习。

尽管我们可以选择一种画纸作为背景颜色（见第66—69页），但仍需用色粉笔再增加一些额外的背景，以便能更好地展现主体形状。真空中是没有任何东西存在的，可以适当增加暗色和亮色背景区域，使创作主体更加突显，也使它看起来更真实立体。

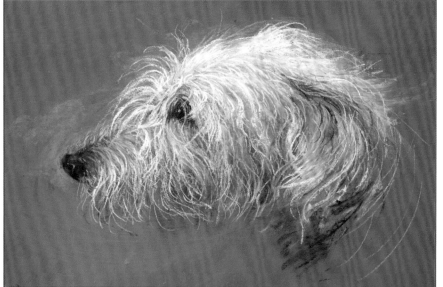

从上至下：

浅色中性背景

这类颜色的背景上很适合绘制浅色毛发，即背景和主体颜色相似。画好之后，在主体周围加上色调更深的背景，就可以让浅色毛发更加突显。

深色中性背景

这类颜色和色调也很适合浅色毛发，因为这类颜色与狗的浅色毛发颜色相似，同时也比较暗，主体边缘的毛发很容易突显出来。使用这种背景的话，只要稍微增加一些背景颜色即可。

明亮背景

这种亮蓝色的色调可以让狗的浅色毛皮自然突显，只需要增加一点点背景颜色。不过，在绘制更浅的毛发时，得先铺一层中性颜色才行。

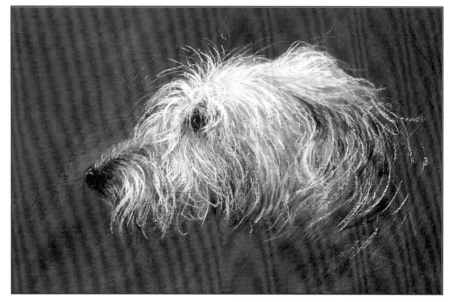

凝视暴风雨

在亮色背景上进行创作很有意思，也具有挑战性。首先你要意识到，有一些背景颜色可能会从色粉作品中显露出来。在创作这匹黑马时，这些红色背景就可能从黑色色粉里透出来，营造出一种戏剧效果。上页的蓝色背景画也是一样的，这些蓝色也充当了一部分阴影颜色。

青春与老练

在创作中，一般会尽量简化背景，只画出对讲述故事有用的东西。在这幅画中，想强调的是马与马夫的关系，因此，在他们周围画的是简单的明暗色彩。这些色彩就是用软性色粉笔画的一些斜线，并用手进行了揉擦。画面中的尘埃是用淡黄色软性色粉笔在暗色背景上揉擦创作出来的效果。

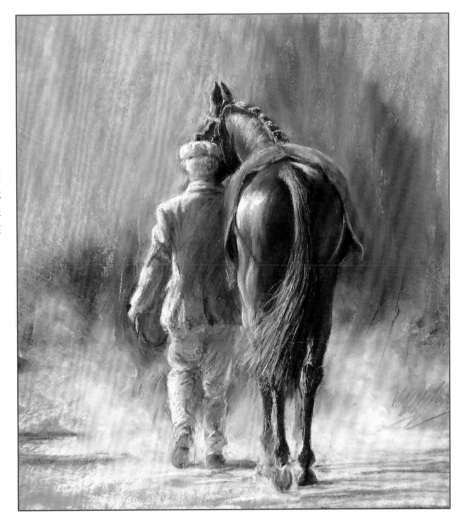

构图

构图就是在绘画过程中对空间的分配：在什么地方画什么东西，选择什么样的形式（是画风景、肖像，还是二次元）。构图是进行自主创作的第一步，是从简单地复刻照片到原创作品的过渡。你可以从观众的角度进行绘图，先让所有事物都进入视野，再选定要绘制的主体。构图的方法有以下几种。

分割空间

许多艺术家将画面空间粗略分为三等分。几千年来，西方艺术与建筑领域一直沿用一种叫作"黄金比例"或"黄金分割"的构图形式，三等分就是这种形式的简化。一般而言，对称分割并不适用于绘画，但如果我们能从水平或垂直角度分割出画面的三分之一（或五分之二），则能创作出空间的平衡感。

将空间一分为三

在这幅画中，最粗的树干就是一条位于左侧三分之一处的垂直线，而光照射在道路上，落在画面下方三分之一处，人物也刚好在这条水平线上。

这条路也加入了构图设计，它引导我们沿着弯曲小路看向消失的尽头，为我们讲述着这里的故事。

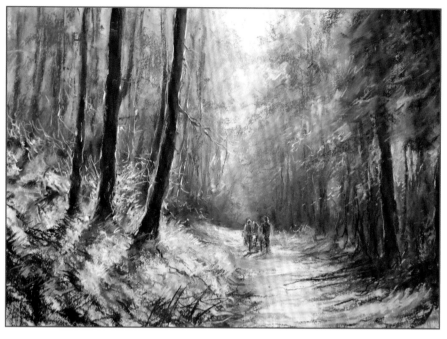

利用空白

如果人物面朝某个方向，或正朝着某个方向移动，则可以让这个方向的空间位于人物之前。《全副包裹》中的人物位于左侧三分之一处，还有许多空间就是他所观望的地方。

《红色围裙》采用了"少即是多"的原则。作品使用彩色铅笔和软性色粉笔，主要在人物上半身和头部进行了细节的刻画和反差色调的处理，对腿脚和背景则是稍微勾勒了几笔，便随它们淡入空白区域。经过构图之后，人物动作呈现出一道曲线弧度，将观众视线引向她的头部。

全副包裹

红色围裙

图形与线条

可以用简单清晰的几何图形来构图，并在画中使用线条作为箭头来表示观众视角。

在《马库斯》这幅画中，人物形状已简化为三角形，但他伸出去的手臂上还有一些线条，将我们的视线由他的头部引向他手部的艺术品。他的腿部也有一条线引向他的头部，这条线在头部弯曲转折，并再次向下延伸至他手部的艺术品。这样的构图让整幅画面十分和谐，将主人公的动作和意图完美地表达了出来。

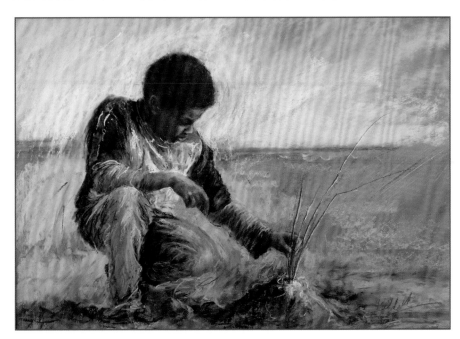

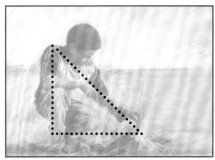

马库斯

▌人群

如果你要画一群人，则要观察他们头部的位置和角度，因为这能表现出他们之间的关系。他们的头是否紧靠着？他们是相互注视，还是在看其他的东西？

先思考整个人群的形状，再进行个体刻画。人群周围和之间的负空间可以帮助我们勾勒出他们的位置。

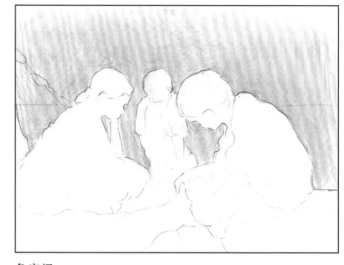

负空间

思考人群周围的负空间，可以帮助我们更好地了解人物之间的关系。

硬币游戏

画一群人时，人物头部的位置能讲述画面的故事。在这幅画中，人物的头都靠在一起，表明他们正专注于游戏之中。

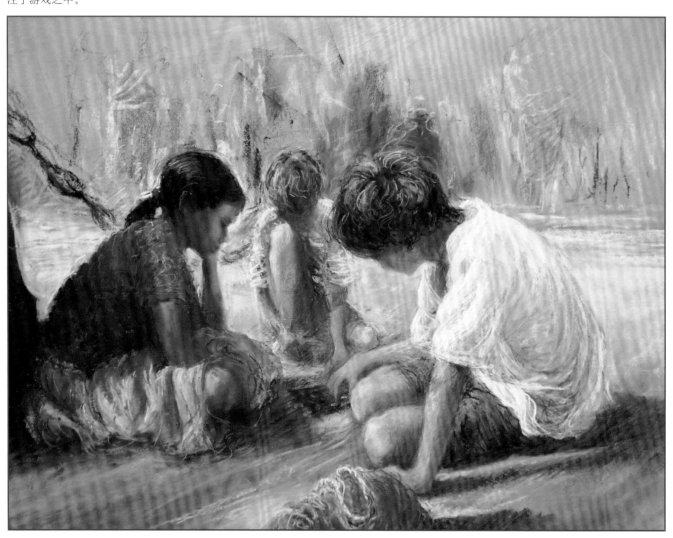

建筑构图

在建筑构图中，要明白事物越远越小，而水平线（如窗户和屋顶）则汇聚于一个消失点。

画面中也许不止一个消失点，但这些消失点都位于一条水平线上，即视线。这就是我们观察场景的水平高度，无论是站在画面里观察，还是从画面外观察。

在这幅示例图中，可以发现，所有人物的头都在这条视线上，这是因为我们在观察这个场景时是站着的，地面就是水平线。

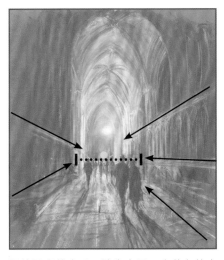

视线用虚线表示，消失点用一个黄色的小圆圈表示。仔细观察图中的线条是如何汇聚到这个消失点上的。

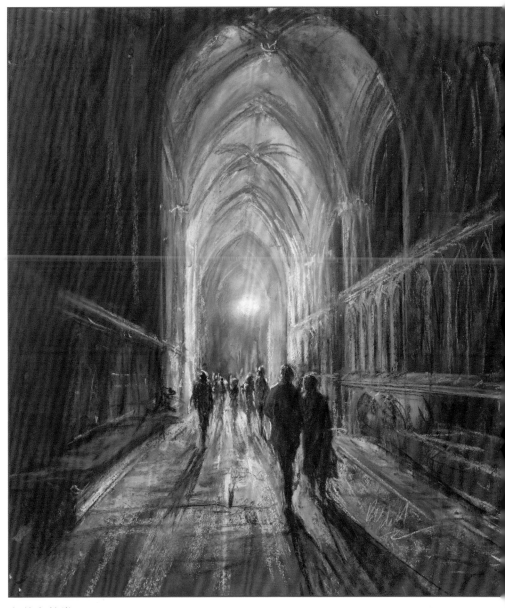

夜游大教堂

仔细观察这些地平线是如何汇聚到一个消失点上的。这就叫作单点透视，是最简单的透视形式。

人物的头与这个消失点位于同一水平线上，而人物的脚则各有不同，越远越小。